쉽게 따라 그리는

수

KB180125

다짜고짜 **수성펜**

쉽게 따라 그리는 수성펜 풍경화

초판 발행 · 2021년 10월 11일

지은이 김정희
펴낸이 이강실
펴낸곳 도서출판 큰그림
등 록 제2018-000090호
주 소 서울시 마포구 양화로 133 서교타워 1703호
전 화 02-849-5069
문 자 010-6448-5069
팩 스 02-6004-5970
이메일 big_picture_41@naver.com

교정 교열 김선미
디자인 예다움
인쇄와 제본 미래피앤피

가격 13,000원
ISBN 979-11-90976-08-4 13650

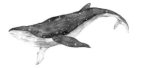

쉽게 따라 그리는

수성펜 풍경화

김정희 지음

도서
출판 큰그림

여러분의 취미생활은 안녕하신가요? 취미 플래너이자 그림 작가 드로잉 공작소 김정희입니다.

어린 시절 엄마께 꾸중을 듣고 눈물을 흘린 적이 있어요.

그때 플러스펜(수성펜)으로 필기 중 그 위로 눈물이 떨어졌는데, 눈물이 닿은 수성펜이 멋지게 번지기 시작했어요. 어린 내가 볼 때 번지는 수성펜을 보고 '꼭 수채화 물감 같네?' 라는 생각을 했습니다.

시간이 많이 지나 어릴 적 꿈꾸던 그림 그리는 사람이 되어 다시 수성펜을 마주했을 때 어릴 적 몇 가지 안 되던 수성펜 종류가 지금은 60색이나 있는 것을 보고 깜짝 놀랐습니다. 늘 그림 재료에 대한 궁금증으로 신제품이 나오면 써 보고 싶은 건 아마 직업상 그럴 거라는 생각을 합니다. 직접 써 보고 익혀 놔야 수강생들의 질문에 언제든지 막힘없이 설명할 수 있기 때문이에요.

항상 고민하는 부분 중의 한 가지로 취미 미술 화실을 운영하며 좀 더 저렴하고 가성비 좋은 재료를 안내해 드릴 수 없을까 하다가 물감 대용으로 비교적 저렴하고 다루기 쉬운 수성펜으로 그림을 그

려 보면 어떨까 하던 중 우연한 기회로 몇 년 전 모나미 본사에서 원데이 클래스로 수성펜 수채화를 강연하게 되었답니다.

수강생 모두 간단한 방법을 익힌 후 어렵지 않게 그림을 그리기 시작했어요. 그때 수성펜으로 하는 수채화를 책으로 펴내면 어떨까 하는 생각을 하게 되었어요. 꿈을 꾸고 갈구하면 이루고 싶은 것을 이룰 수 있다고 했어요. 마침 좋은 기회로 다짜고짜 수성펜 수채화를 책으로 펴내게 되었어요.

　　　　못 그려도 괜찮아요!

책과 똑같지 않다고 실망하지 마세요!

여러분도 얼마든지 즐길 수 있어요!

여러분의 취미 플래너로서 알차고 재밌는 쉽게 따라 그리는 수성펜 수채화 책을 선물하겠습니다.

김정희

CONTENTS

수성펜 수채화 기본기 다지기

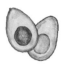

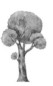

Part 1 수성펜 수채화 사물 그리기

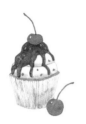
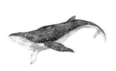

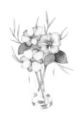
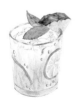
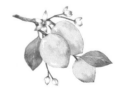
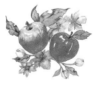

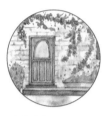
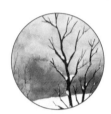
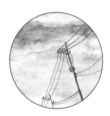

수성펜 36색 색상표

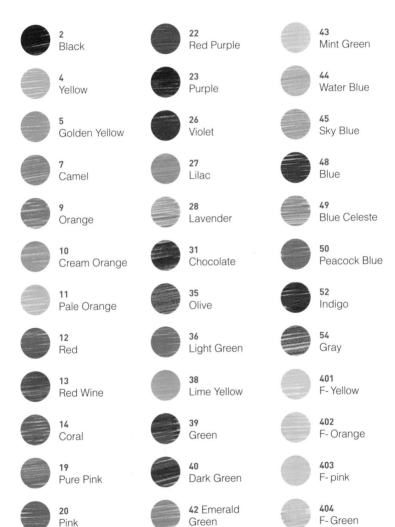

2 Black	**22** Red Purple	**43** Mint Green
4 Yellow	**23** Purple	**44** Water Blue
5 Golden Yellow	**26** Violet	**45** Sky Blue
7 Camel	**27** Lilac	**48** Blue
9 Orange	**28** Lavender	**49** Blue Celeste
10 Cream Orange	**31** Chocolate	**50** Peacock Blue
11 Pale Orange	**35** Olive	**52** Indigo
12 Red	**36** Light Green	**54** Gray
13 Red Wine	**38** Lime Yellow	**401** F- Yellow
14 Coral	**39** Green	**402** F- Orange
19 Pure Pink	**40** Dark Green	**403** F- pink
20 Pink	**42** Emerald Green	**404** F- Green

준 · 비 · 물

수성펜 수채화
준비물을 소개해요.

수성펜 (플러스펜)

어릴 적 낙서 도구나 필기도구로 많이 사용하곤 했어요. 그때는 지금처럼 이렇게 많은 색이 나올 줄은 꿈에도 생각하지 못했습니다. 지금은 24색부터 얼마 전 60주년 기념으로 60색까지 정말 다양한 색을 구현해 냈답니다.

물감 못지않은 퀄리티로 여러분의 취미생활을 도와줄 고마운 재료예요. 말 그대로 수성펜이라 물이 닿으면 물감처럼 번짐이 생겨요.

이 책에서는 모나미 플러스펜 3000 36색과 플러스펜 피그먼트(NG5 Iron Grey. water proof)를 사용했어요. 간단한 단품이나 소품은 36색도 충분해요. 하지만 풍경을 하고 싶다면 좀 더 풍부한 색감을 낼 수 있는 48색 이상을 권장합니다.

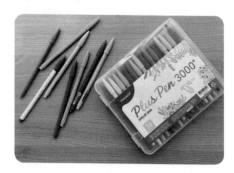

붓

집에 있는 아무 수채화 붓이나 물붓을 준비
해 주세요. 대신 수채화 붓의 굵기는 3호 정도
로 얇은 붓을 추천해요. 저는 물붓과 수채화
붓 3호를 같이 사용했는데요. 가지고 있는 붓
이 물을 많이 머금는 붓이라 물붓에 물을 넣지
않고 같이 사용했어요.

팔레트

팔레트가 꼭 필요하지는 않지만, 플러스펜을
조색할 때 가끔 필요해요.

정식 팔레트가 아니어도 좋으니 조색하거나
풀어 쓸 수 있는 플라스틱 재질이나 도자기 재
질이 있다면 준비해 주세요.

종이

물을 많이 사용하므로 수채화 종이가 적당해요. 수성펜의 잉크가 녹을 시간이
필요하니 물 흡수가 느린 매끄러운 세목이나 질감이 느껴지는 중목이 좋아요. 이
책에서는 번짐을 더 시킬 수 있는 질감이 있는 중목을 사용했어요.

물감이 아니라 플러스펜의 한계성을 따져 보
면 큰 종이보다는 작은 엽서 크기인 10.5cm×
15.5cm 종이를 추천합니다.

물로 그리기 때문에 캔손 몽발 중목으로 너
무 얇지 않은 300g이면 좋겠어요.

마스킹 테이프

단품을 그릴 때는 상관없지만 풍경을 그릴 때는 깔끔한 바탕 마무리를 위해 사방을 고정 후 그리는 걸 추천합니다.

접착력이 너무 강한 마스킹 테이프는 떼어 낼 때 종이가 찢어질 수 있으니 다른 곳에 붙였다 떼어 접착력을 약하게 하거나, 떼어 낼 때 작품을 손으로 고정한 후 테이프를 바깥쪽(사선)으로 향하게 하고 천천히 떼어 내세요.

수정펜과 화이트 젤리롤펜, 화이트 잉크

단품 그림이나 풍경을 표현할 때 수시로 필요한 제품입니다. 수정펜과 젤리롤펜은 그림 작업 중간에 바다의 반짝이는 빛을 콕콕 찍거나, 파도를 표현할 때, 또 눈을 표현할 때 유용하게 사용합니다.

흰색 아크릴 물감도 같은 효과를 줄 수 있지만, 수정펜을 추천합니다. 좀 더 풍부한 표현을 하고 싶다면 그림 위에 바로 하지 말고 다른 종이에 수정펜을 풀어서 붓으로 그림 위에 물감처럼 얹으며 표현합니다. 젤리롤펜은 꾹꾹 눌러 사용하지 말고, 힘을 빼고 그림 위에 살살 얹듯이 표현합니다.

마지막으로 화이트 잉크는 그림 수정 시 유용합니다. 물감처럼 팔레트에 풀어 수정하고 싶은 곳을 수정하면 됩니다. 주로 완성 후 물감이 다른 곳에 튀었거나 묻었을 때 많이 사용해요.

기타재료

연필, 지우개, 피그먼트 펜 0.2, 수건, 물통

 그림 스케치를 할 때 플러스펜으로 바로 그리는 그림도 있지만 그림 주제에 따라 연필, 60색 안에 포함되어 있는 플러스펜(NG5 Iron Grey, water proof) 또는 피

그먼트 라이너(스테들러)로 하기도 합니다. 재료선택은 정해져 있지는 않고 자유롭게 주제에 맞게 선택하여 사용합니다. 붓을 닦거나 물 양을 맞추려면 물을 잘 빨아들이는 수건(키친타월)도 마련해요.

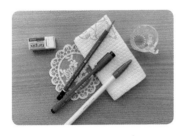

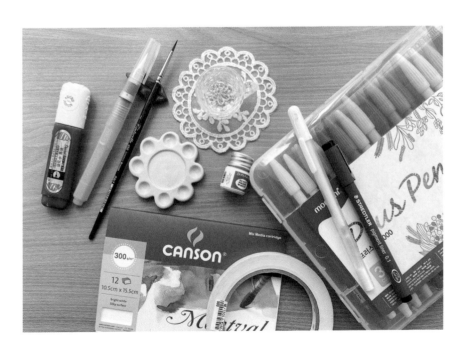

수성펜 수채화
이것이 궁금하다!

1. 수성펜으로 수채화를 한다고요?

이제 물감으로만 수채화를 하는 시대는 잊으세요. 정말 간단한 방법으로 쉽고 재미있게 수채화를 할 수 있습니다. 화방이 아니라 가까운 문구점이나 책상 한쪽에 놓여 있는 수성펜을 발견했다면 다짜고짜 지금 바로 수채화를 시작하세요.

이 책에서는 어려운 기법이나 특별한 방법을 설명하고 있지는 않습니다. 수성펜과 물이 만나면 어떤 일이 벌어지는지 익혀 본 후 바로 START!!!

차례대로 천천히 따라 하다 보면 어느새 꽃, 디저트 그리고 풍경까지 모두 그릴 수 있어요. 친절하게도 수채화 전 주제의 드로잉 순서도 함께 설명합니다.

2. 물감처럼 수성펜 잉크도 물로 그려요.

수성펜의 잉크는 물과 만나면 물감처럼 번져 수채화 느낌을 낼 수 있어요.
물의 양과 표현 방법에 따라 다양한 느낌의 수성펜 수채화를 만들어 보세요.
수채화처럼 물을 사용하지만, 재료가 달라요. 그래서 사용 방법도 물감과는 다르게 표현합니다.

3. 좀 더 재밌는 표현도 있어요!

수성펜과 물로만 그리면 좀 단순할 수 있는 그림을 여러 가지 부수적인 재료를 더해 매력적이고 완성도 높은 작품으로 완성해 보세요.
밑그림을 그릴 때 바로 수성펜을 사용하기도 하지만, 주제에 따라 물에 번지지 않는 피그먼트 펜으로 밑그림 후 색칠을 하기도 합니다. 또 연필로 밑그림 후 색칠을 해도 좋아요!

4. 종이는 어떤 걸 사용하면 좋을까요?

종이에는 여러 종류가 있어요. 플러스펜 수채화는 물을 사용하는 그림이라서 소묘할 때 사용하는 일반 켄트지보다는 수채화에 적합한 300g 정도 두께가 있는 종이를 추천합니다.
또한 수채화 종이 종류에는 매끄러운 세목, 질감이 느껴지는 중목, 거친 질감의 황목이 있어요. 추천하고 싶은 종이는 적당한 질감으로 물 번짐이 자연스러운 느낌을 낼 수 있는 중목입니다.
그림을 크게 그리지 않기 때문에 큰 사이즈보다는 엽서 크기인 10.5cm×15.5cm 종이를 추천합니다.
이 책에서는 캔손 몽발 엽서 패드 중목을 사용했습니다. 가까운 화방이나 인터넷 화방에서 저렴한 가격으로 만날 수 있어요.

5. 수성펜으로 긋고 붓으로 문질러 녹일 때 자꾸 선이 생겨요.

플러스펜은 물감이 아닌 수성펜 촉에서 나오는 잉크입니다. 펜촉을 통해 그어지므로 선이 생기는 현상은 당연한 일입니다.

당황하지 말고 칠한 부분이 마르고 나서 다시 한번 그어 물로 문질러 주면 완화할 수 있어요.

6. 수성펜을 칠한 뒤 문지르고 시간이 지나면 너무 흐려져요.

그림을 완성했는데 흐리게 표현되기도 해요. 수성펜의 잉크가 충분한 양이 터치되지 않아서 그래요.

그럴 때는 다시 한 번 처음과 같이 터치 후 문질러 표현하거나 잉크를 팔레트에 풀어 물감같이 덧칠을 해 주면 좀 더 진한 그림으로 남길 수 있어요.

7. 마스킹 테이프를 뗄 때 종이가 자꾸 찢어져요.

접착력이 너무 강한 마스킹 테이프는 떼어 낼 때 종이가 찢어질 수 있어요.

붙이기 전에 다른 곳에 미리 붙였다 떼어 접착력을 약하게 하여 사용합니다.

그리고 떼어 낼 때 그림이 상할 수 있으니 잊지 말고 바깥 방향(사선)으로 천천히 조심스럽게 떼어 내 주세요.

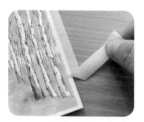
올바른 방법

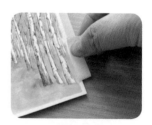
잘못된 방법

수성펜 수채화
기본기 다지기

수성펜 수채화 그리기에서 플러스펜 사용법과 여러 가지 터치법이 있지만, 결국 어떤 터치를 사용하든 물이 닿으면 번지는 기법입니다. 그림의 면을 선으로 채우고 물을 더해 문지른 다음 번짐을 익혀 보는 시간이에요. 간단한 사용법을 익히고 쉽게 수채화에 도전해 보세요.
특별한 방법이나 화려한 수채 기법은 필요 없어요!
차근차근 따라 하다 보면 멋진 수성펜 수채화를 완성할 수 있습니다.
이제 시작해 볼까요?

❶ 구불구불 / 동글동글 선

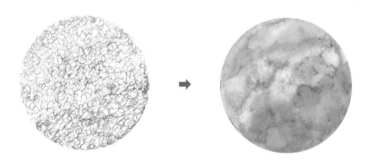

　　라면의 면발처럼 구불구불하고 꼬불꼬불한 원을 그리며 선으로 표현합니다. 주로 나무의 뭉친 잎이나 화분의 풀잎, 그리고 잔디를 표현할 때 많이 사용합니다.

※ 세로선은 세로 터치 / 가로선은 가로 터치 / 둥근 선은 동글동글 굴려 가며 선에 따라 조금씩 다르게 문질러 보세요.

❷ 긴 직선

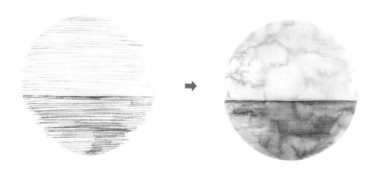

　　넓은 면을 표현할 때, 하늘이나 바다 등을 표현할 때 많이 쓰이며, 옆으로 길게 선을 긋고 때로는 세로선도 사용합니다.

❸ 짧은 선과 곡선

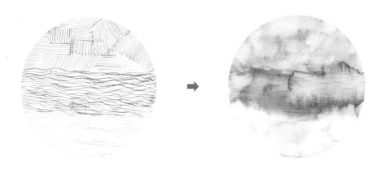

넓은 면을 채울 때 차곡차곡 겹쳐지는 느낌으로 선을 그려요. 단단한 물건이나 밀도 있는 물건을 표현할 때 촘촘하게 선을 그려요.

❹ 조색하는 방법

팔레트에 수성펜의 잉크를 낙서하듯 칠한 뒤 물을 묻혀 잉크를 풀어 냅니다. 두 가지 이상 풀어 내어 원하는 색을 만들기도 합니다.

❺ 물감처럼 풀어 쓰기

흐려진 그림 위에 리터치를 하고 싶을 때 바로 그림 위에 리터치를 해도 되지만, 물감처럼 풀어서 할 수 있는 방법으로 팔레트 위에 수성펜 잉크를 낙서하듯 칠한 뒤 물을 묻혀 사용합니다.

❻ 물 조절하기

어떤 주제인지 파악한 후 물을 많이 할 것인지 적게 할 것인지 결정하세요.

넓은 면 → 물을 많이

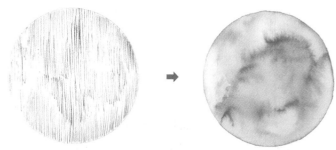

좁은 면 → 물을 적게

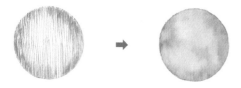

1
차근차근
따라 하기

유칼립투스

• 밑그림: 플러스펜(NG5 Iron Grey, water proof)　● Light green _ 36　● Green _ 39

❶ 플러스펜(NG5 Iron Grey, water proof)으로 유칼립투스를 그려 보겠습니다. 줄기를 기준으로 양쪽으로 둥근 잎을 번갈아 가며 엇갈리게 그려 주세요.

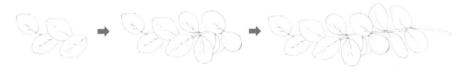

❷ Light green 36(●)번과 Green 39(●)번으로 제일 왼쪽에 있는 이파리 두 장을 터치합니다. 이어서 붓에 물을 조금 묻혀 문질러 주세요.

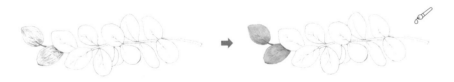

❸ 다음 두 잎도 Light green 36(●)번과 Green 39(●)번으로 터치하고, 그 다음 두 잎은 Green 39(●)번으로만 터치합니다. 이어서 붓에 물을 조금 묻혀 문질러 주세요.

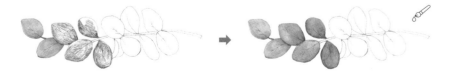

❹ 다음 세 장의 이파리를 Green 39(███)번으로만 터치합니다. 이어서 붓에 물을 조금 묻혀 문질러 주세요.

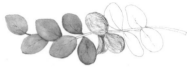

※ 접힌 부분은 좀 더 많은 터치를 하세요.

❺ Light green 36(███)번과 Green 39(███)번으로 두 잎씩 터치와 물 칠을 반복하며 완성해 주세요.

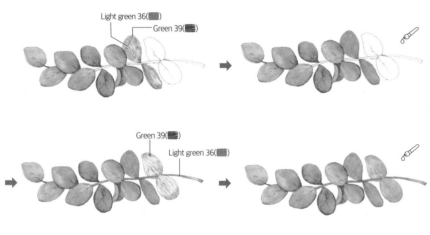

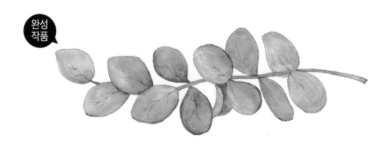

완성
작품

몬스테라

• 밑그림: 플러스펜(NG5 Iron Grey. waterproof)　　⬤ Light green _36　　⬤ Green _39

❶ 플러스펜(NG5 Iron Grey. waterproof)으로 몬스테라의 한쪽 잎을 먼저 그립니다.

❷ 굵은 잎맥을 중심으로 반대쪽 잎을 그려 주고, 잎 가운데에 구멍도 그려서 밑그림을 완성해 주세요.

❸ Light green 36(⬤)번으로 굵은 잎맥을 중심으로 한쪽에 구불구불한 선을 터치해 주세요.

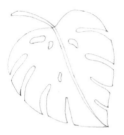
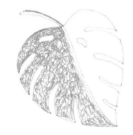

※ 몬스테라 잎의 특성을 잘 파악한 후 갈라진 잎을 표현합니다.
〈다짜고짜 드로잉〉편에 스케치 법이 자세하게 설명되어 있어요.

❹ 붓에 물을 넉넉히 묻혀 살살 문지르며 번짐을 주세요.

❺ Light green 36(⬤)번으로 굵은 잎맥을 중심으로 나머지 한쪽에 구불구불한 선을 터치해 주세요.

❻ 붓에 물을 넉넉히 묻혀 살살 문지르며 번짐을 주세요. 잎맥도 함께 문질러 줍니다.

❼ Green 39()번으로 강조하고 싶은 곳에 리터치를 합니다.

❽ 붓에 물을 조금 묻혀 살살 문지르며 번짐을 주고 마무리합니다.

완성 작품

3
차근차근
따라 하기

아보카도

• 밑그림: 플러스펜(NG5 Iron Grey, waterproof)　⬤ Dark green _40　⬤ Green _39　⬤ Olive _35
⬤ Lime yellow _38　⬤ Light green _36　⬤ Chocolate _31　⬤ Camel _7　⬤ Gray _54

❶ 플러스펜(NG5 Iron Grey, water proof)으로 아보카도를 그려 줍니다. 아래로 갈수록 넓어지는 원으로 물방울 모양을 연상하면서 그려 주세요. 안쪽 원을 먼저 그리고 밖으로 껍질을 한 번 더 그려 줍니다.

❷ 오른쪽에 겹치게 다른 반쪽을 같은 방법으로 그려 주고, 왼쪽에 아보카도 씨와 오른쪽에 씨가 빠진 공간을 같은 크기로 그려 주세요.

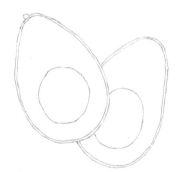

❸ Dark green 40(■)번으로 아보카도의 껍질 라인을 따라 울퉁불퉁하게 그려 주세요.

❹ 껍질 라인을 기준으로 Green 39(■)번을 이용하여 아보카도 라인을 따라 둥글고 얇게 터치를 넣어 주고, Olive 35(■)번으로 다시 한 번 안쪽에 둥글고 얇게 터치합니다.

❺ 붓에 물을 소량 묻혀 가며 살살 비벼 문질러 주세요.

❻ 둥근 씨가 있는 부분을 제외하고 Lime yellow 38(■)번, Light green 36(■)번으로 터치합니다.

❼ 붓에 물을 듬뿍 묻혀 살살 비벼 문질러 주세요.

❽ Chocolate 31(■)번으로 아보카도 꼭지를 터치해 주고, Chocolate 31(■)번과 Camel 7(■)번으로 씨를 촘촘하게 터치합니다.

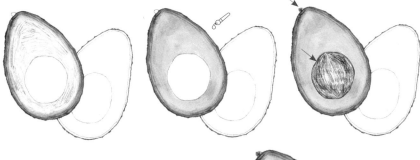

❾ 붓에 물을 소량 묻혀 가며 살살 비벼 문질러 주세요.

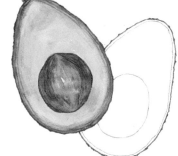

⑩ 오른쪽 아보카도를 Light green 36(⬛)번으로 라인을 따라 둥글고 얇게 터치를 넣어 주고, Olive 35(⬛)번으로 다시 한 번 얇게 터치하세요. 그리고 Lime yellow 38(⬛)번으로 안쪽을 전부 터치합니다.

⑪ 붓에 물을 듬뿍 묻혀 살살 비벼 문질러 주세요.

⑫ Light green 36(⬛)번, Olive 35(⬛)번으로 씨가 빠진 부분을 터치하세요.

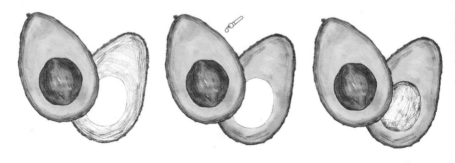

⑬ 붓에 물을 소량 묻혀 가며 살살 비벼 문질러 주세요.

⑭ Gray 54(⬛)번으로 씨의 거친 줄무늬를 묘사 후 마무리합니다.

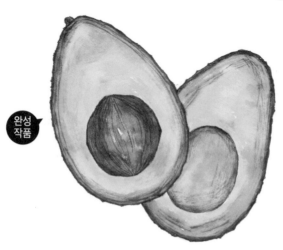

완성
작품

나무

• 밑그림: 플러스펜(NG5 Iron Grey, waterproof) ● Light green _36 ● Green _39 ● Olive _35

● Dark green _40 ● Camel _7 ● Chocolate _31

① 플러스펜(NG5 Iron Grey, waterproof)으로 나무의 줄기를 가지와 함께 그려 줍니다.

② 나뭇잎을 덩어리로 표현하여 왼쪽에 두 군데 그려 주세요.

③ 나머지 나뭇잎들도 덩어리로 따라 그려 주세요.

④ Light green 36(●)번, Green 39(●)번으로 가장 아래 있는 나뭇잎 덩어리와 그 위 덩어리를 구불구불한 선으로 채워 줍니다.

⑤ 붓에 물을 묻혀 살살 문질러 주세요.

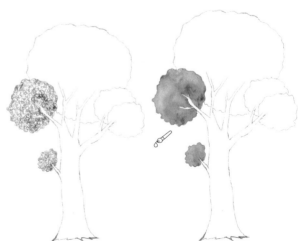

❻ Light green 36(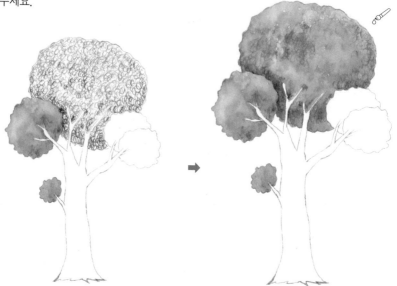)번, Green 39(██)번, Olive 35(██)번, Dark green 40(██)번으로 가운데 큰 덩어리에 구불구불한 선을 이용해서 터치해주세요. 이어서 붓에 물을 묻혀 살살 문질러 주세요.

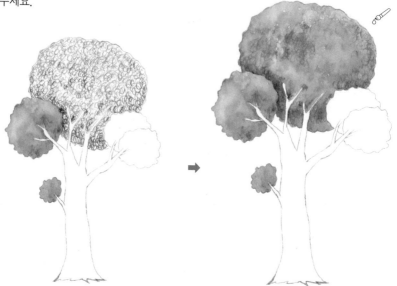

❼ 나머지 나뭇잎 덩어리를 Light green 36(██)번, Green 39(██)번으로 구불구불한 선으로 터치합니다. 이어서 붓에 물을 묻혀 살살 문질러 주세요.

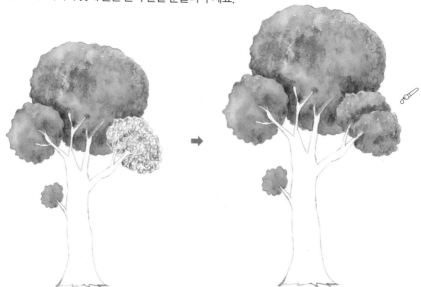

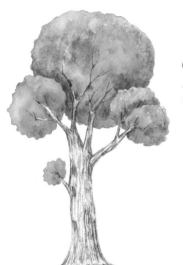

❽ Camel 7(⬭)번, Chocolate 31(⬛)번으로 세로 긴 직선으로 색을 조화롭게 터치하고, 나뭇가지도 표현합니다.

❾ 붓에 물을 묻혀 살살 문질러 주고 마무리합니다.

완성
작품

리스

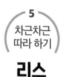

🔴 Red _ 12　　🟡 Yellow _ 4　　🔴 Pink _ 20　　🔵 Purple _ 23　　🟠 Orange _ 9　　🟣 Violet _ 26

🟢 Green _ 39　　🟩 Light green _ 36

❶ 상단의 꽃 세송이 위치부터 시계 방향으로 동그란 원을 그리며 꽃송이들을 한 바퀴 그려 줍니다. 아래 그림을 보고 색을 맞춰 동글동글하게 그려 보세요.

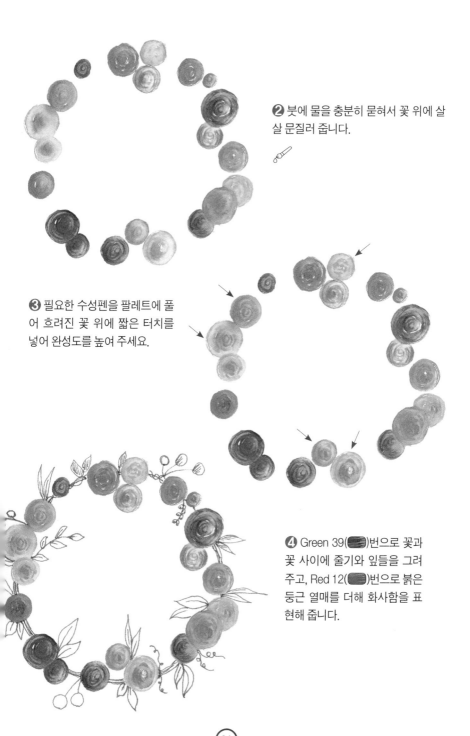

❷ 붓에 물을 충분히 묻혀서 꽃 위에 살살 문질러 줍니다.

❸ 필요한 수성펜을 팔레트에 풀어 흐려진 꽃 위에 짧은 터치를 넣어 완성도를 높여 주세요.

❹ Green 39(▬)번으로 꽃과 꽃 사이에 줄기와 잎들을 그려 주고, Red 12(▬)번으로 붉은 둥근 열매를 더해 화사함을 표현해 줍니다.

❺ Green 39(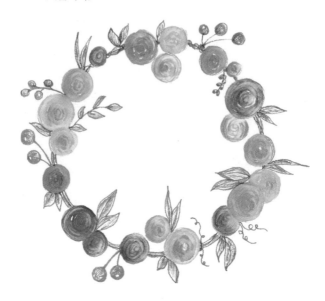)번과 Light green 36(■)번으로 줄기와 잎들을 터치하고, Red 12(■)번으로 붉은 열매에도 터치합니다.

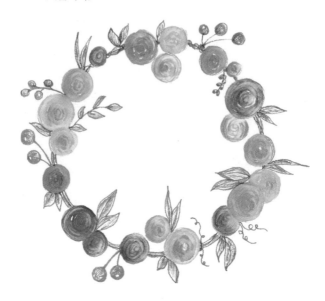

❻ 붓에 물을 충분히 묻혀서 잎들과 열매를 살살 문질러 완성합니다.

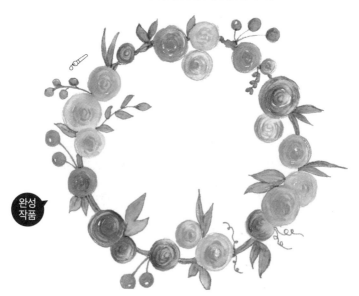

완성
작품

초코쿠키

• 플러스펜(NG5 Iron Grey, water proof)　　• 피그먼트 펜　🟠 Orange _9　　🟤 Camel _7　　⚫ Chocolate _31

❶ 플러스펜(NG5 Iron Grey, water proof)으로 둥글게 두 개의 쿠키를 그려 주세요.

❷ 쿠키에 박힌 초콜릿을 그려 줍니다.

❸ Orange 9(🟠)번, camel 7(🟤)번, Chocolate 31(⚫)번으로 초콜릿을 남기고 촘촘하게 지그재그로 짧게 터치합니다.

❹ 붓에 물을 조금씩 묻혀 가며 잘 섞이도록 살살 문질러 줍니다.

❺ Chocolate 31()번으로 초콜릿 라인을 진하고 굵게 잡아 주고 안을 터치합니다.

❻ 하이라이트를 남기며 붓에 물을 조금씩 묻혀 가며 살살 문질러 줍니다.

❼ 뒤 쿠키도 Orange 9(⬤)번, Camel 7(⬤)번, Chocolate 31(⬤)번으로 ❸단계와 같이 터치합니다.

❽ 붓에 물을 조금씩 묻혀 가며 살살 문질러 줍니다.

❾ Chocolate 31()번으로 초
콜릿 라인을 진하고 굵게 잡아 주
고 안을 터치합니다.

❿ 하이라이트를 남기며 붓에 물
을 조금씩 묻혀 가며 살살 문질러
줍니다.

⓫ 피그먼트 펜으로 쿠키를 구우며 갈라진 모양을 자연스럽게 묘사한 후 마무리합니다.

완성
작품

수성펜 수채화
사물 그리기

이제부터 본격적으로 시작합니다.
순서대로 차근차근 따라해 보세요.
기본적인 드로잉부터 수성펜으로 색칠하는
수채 기법까지 가볍고 쉽게 그릴 수 있는
그림들이 준비되어 있습니다.

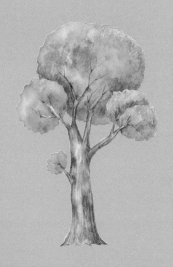

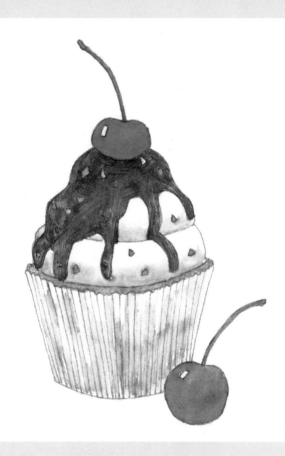

컵케이크

• 플러스펜(NG5 Iron Grey, water proof)

⬤ Yellow _4 ⬤ Red _12 ⬤ Light green _36

⬤ Camel _7 ⬤ Chocolate _31

1 플러스펜(NG5 Iron Grey. water proof)으로 컵케이크를 순서대로 드로잉합니다.

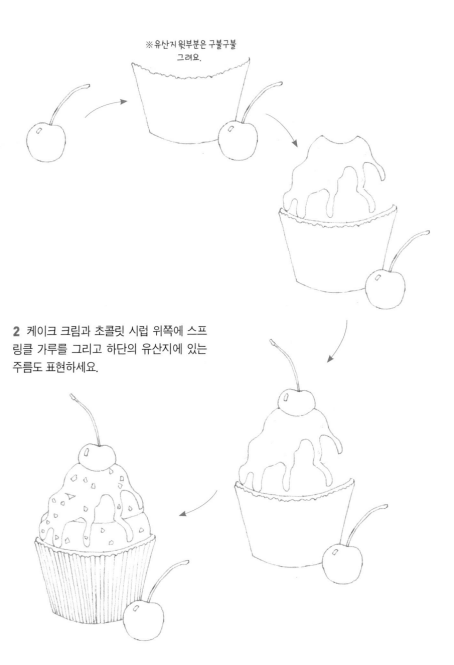

※유산지 윗부분은 구불구불 그려요.

2 케이크 크림과 초콜릿 시럽 위쪽에 스프링클 가루를 그리고 하단의 유산지에 있는 주름도 표현하세요.

3 Red 12(●)번으로 제일 위에 있는 체리를 하이라이트를 남기고 촘촘하게 터치하고, Chocolate 31(●)번으로 스프링클 가루를 남기고 흐르는 초콜릿을 짧은 직선을 이용하여 터치합니다. 이어서 붓에 물을 묻혀 꼼꼼하게 칠합니다.

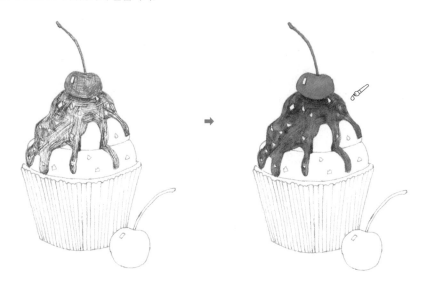

4 Camel 7(●)번으로 케이크 빵과 위에 올린 크림, 유산지에 터치를 하고, Red 12(●)번으로 크림에 박혀 있는 쿠키를 터치합니다. 이어서 붓에 물을 묻혀 각각 꼼꼼하게 칠을 하고 번짐을 주세요.

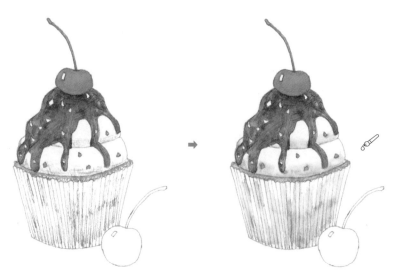

5 Yellow 4(⬜)번, Red 12(⬛)번, Light green 36(⬜)번으로 흐르는 초콜릿 위에 놓인 스프링클 가루를 표현합니다. 그리고 Red 12(⬛)번으로 케이크 앞에 있는 체리를 하이라이트를 남기고 촘촘하게 터치한 다음 붓에 물을 묻혀 꼼꼼하게 칠을 하고 마무리합니다.

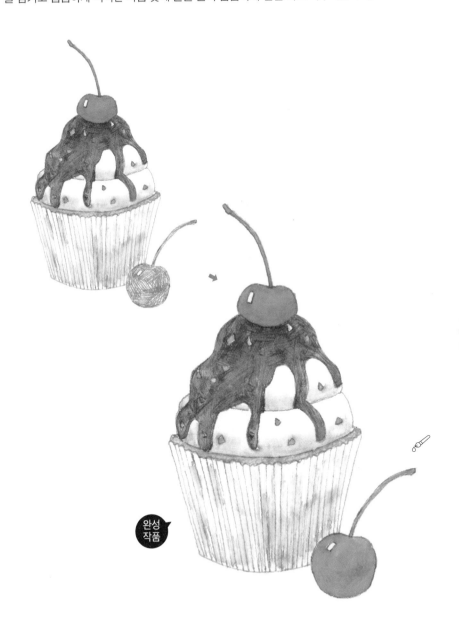

완성
작품

41

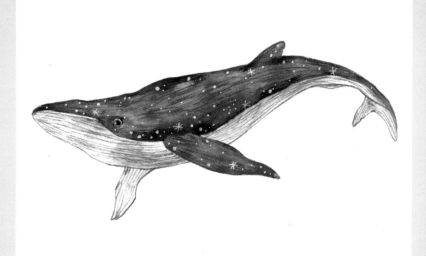

고래

- 플러스펜(NG5 Iron Grey, waterproof) • 화이트 젤리롤펜

● Violet _26 ● Black _2 ● Water blue _44

● Indigo _52 ● Gray _54

1 플러스펜(NG5 Iron Grey. waterproof)으로 고래 등 부분을 긴 아치를 연상하여 그려 줍니다. 그리고 고래의 배와 등의 경계를 그리고 등과 중심 부분에 지느러미를 그려 줍니다.

2 배를 그리고 꼬리지느러미도 그려 줍니다. 그리고 고래의 눈을 그리고, 반대쪽 가슴지느러미도 그려 줍니다.

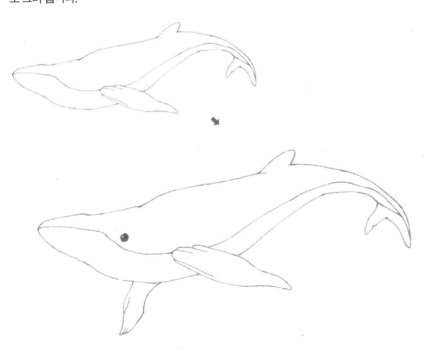

3 Violet 26(■)번, Indigo 52(■)번, Black 2(■)번으로 고래 등 쪽에 짧은 터치를 이어 가며 색의 변화를 주고 터치합니다. 이어서 붓에 물을 묻혀 살살 조심스럽게 비벼 가며 문질러 줍니다.

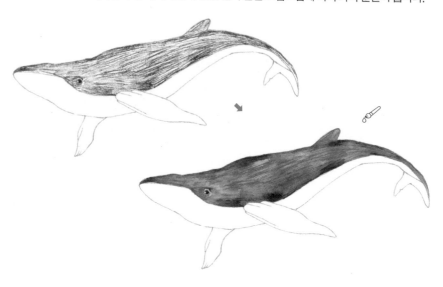

4 앞쪽 지느러미에 Violet 26(■)번, Indigo 52(■)번을 터치합니다. 이어서 붓에 물을 묻혀 살살 조심스럽게 비벼 가며 문질러 줍니다.

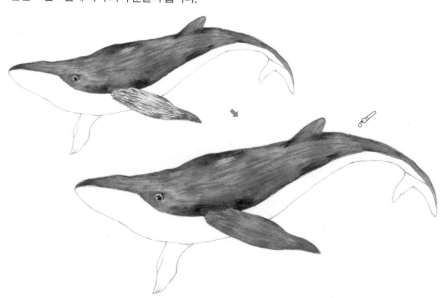

5 Gray 54(■)번으로 배 쪽과 반대쪽 지느러미의 줄무늬를 그려 줍니다. 그리고 Water blue 44(■)번으로 배 쪽과 반대쪽 지느러미에 터치하고, 붓에 물을 묻혀 살살 조심스럽게 비벼 가며 문질러 줍니다.

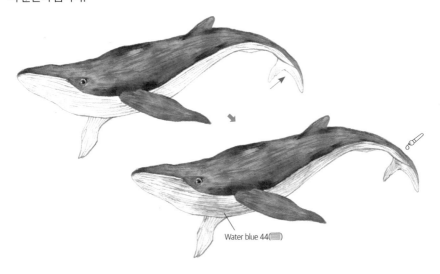

Water blue 44(■)

6 화이트 젤리롤펜을 사용하여 고래를 중심으로 빛나는 물방울 표현을 하고 마무리합니다.

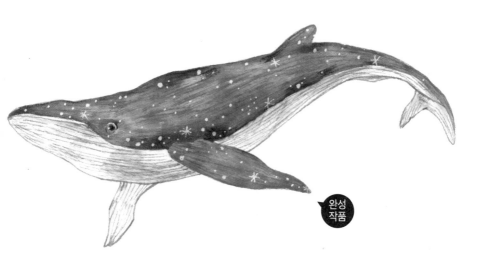

완성
작품

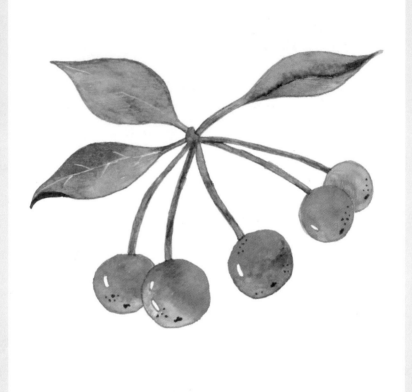

능금

🟡 Yellow _4 🟠 Orange _9 🟤 Chocolate _31 🟢 Green _39

🟤 Camel _7 🔴 Red _12 🟢 Light green _36 • 하얀색 젤리펜

1 Light green 36(■)번으로 능금의 줄기를 두 개 그립니다. 둘째 줄기에 Orange 9(■)번으로 하이라이트를 남기고 능금을 달아 줍니다. 그리고 같은 방법으로 첫째 줄기에도 능금을 달아 주고, 셋째 능금도 똑같이 그려 주세요.

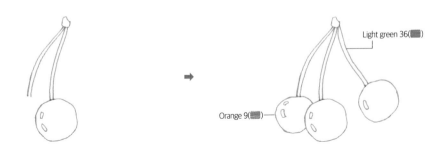

2 오른쪽에 추가로 두 개 더 그려 주고, 왼쪽 줄기 위에 Green 39(■)번으로 잎을 그려 줍니다.

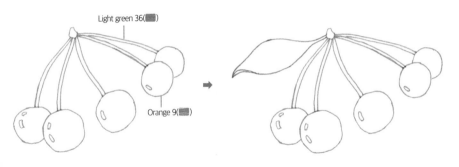

3 둘째와 셋째 잎을 Light green 36(■)번으로 그려 줍니다.

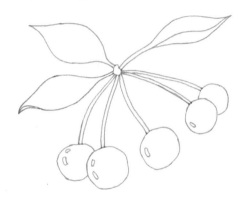

4 첫째 열매에 Red 12(⬤)번과 Yellow 4(⬤)번으로 터치를 넣은 다음 붓으로 문질러 매끈하게 만들어 주세요.

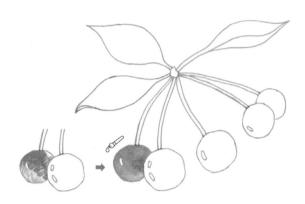

5 차례대로 두 열매에 더 Red 12(⬤)번, Yellow 4(⬤)번, Light green 36(⬤)번으로 터치를 해 줍니다. 그리고 나머지 남은 두 개의 열매도 터치를 넣어 주세요. 이어서 붓에 물을 묻혀 문지르듯이 하이라이트를 남기고 비벼 그러데이션을 합니다.

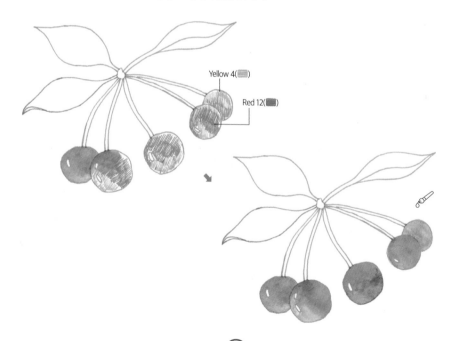

Yellow 4(⬤)

Red 12(⬤)

6 줄기에 Light green 36(█)번과 Camel 7(█)번으로 짧은 터치를 해 줍니다. 이어서 붓에 물을 묻혀 문지르듯 비벼 잘 섞이도록 그러데이션을 합니다.

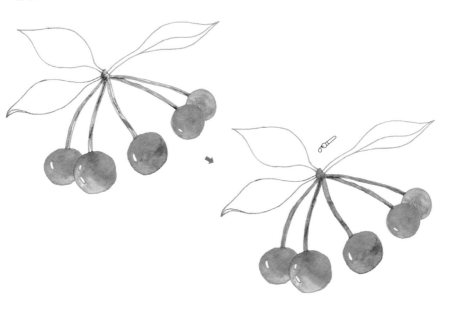

7 세 장의 잎에 Light green 36(█)번과 Camel 7(█)번과 Green 39(█)번, Olive 35(█)번을 이용하여 꼼꼼하게 터치를 넣어 주세요.

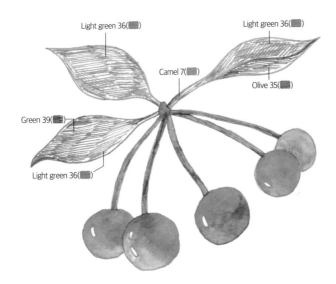

Light green 36(█)

Light green 36(█)

Camel 7(█)

Olive 35(█)

Green 39(█)

Light green 36(█)

8 붓에 물을 묻혀 문지르듯이 비벼 그러데이션을 합니다. 이어서 Chocolate 31(●)번으로 열매의 배꼽과 얼룩진 무늬를 그려 주고 하얀색 젤리펜을 이용하여 왼쪽 잎에 잎맥을 그립니다.

하얀색 젤리펜

Chocolate 31(●)

9 오른쪽 잎의 접힌 경계선을 Green 39(●)번으로 터치 후 붓으로 비벼 완성하세요.

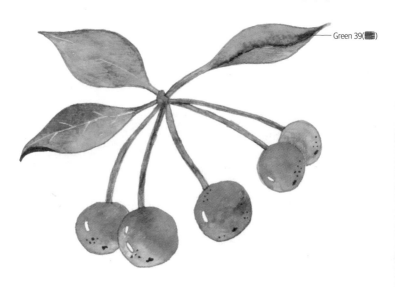

Green 39(●)

다육이

- ⬤ Black _2
- 🟡 Yellow _4
- 🟡 Golden yellow _5
- 🟠 Orange _9
- 🔴 Red _12
- 🔴 pink _20
- 🟢 Olive _35
- 🟢 Light green _36
- 🟢 Green _39
- 🟢 Dark green _40

1 Light green 36(■)번으로 붙어 있는 네 장의 다육이 잎을 그려 줍니다. 그리고 Green 39(■)번을 사용하여 옆쪽으로 이어 그려 주세요.

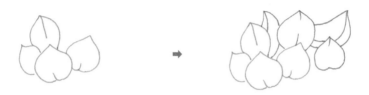

2 Olive 35(■)번으로 아래쪽에 **1**의 잎들을 받쳐 주고 있는 잎도 그려 줍니다. 그리고 Light green 36(■)번으로 상단에 잎들을 더욱 풍성해 보이도록 그려 줍니다.

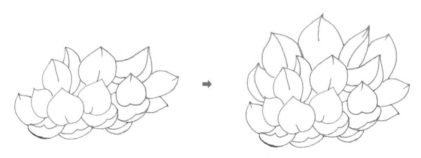

3 맨 위쪽 끝에 잎을 Green 39(■)번으로 더 추가해 주고, Orange 9(■)번으로 다육이를 담고 있는 컵 모양의 화분을 그립니다.

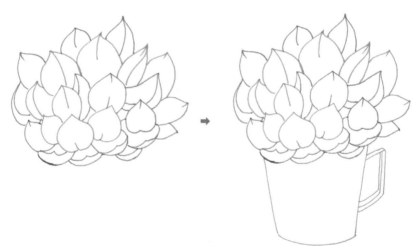

4 Yellow 4(▬)번, Light green 36(▬)번, Golden yellow 5(▬)번으로 둘째 줄에 있는 다육이 잎들에 사선 터치를 넣어 줍니다. 이어서 붓에 물을 묻혀 색이 잘 섞이도록 문지르듯이 비벼 그러데이션을 합니다.

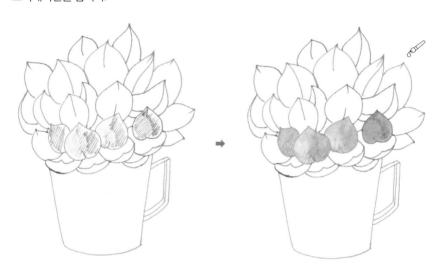

5 Light green 36(▬)번, Green 39(▬)번, Yellow 4(▬)번, Dark green 40(▬)번의 네 가지 색으로 ⌐⌐⌐⌐ 부분에 사선 터치를 넣어 주세요. 이어서 붓에 물을 묻혀 문지르듯이 비벼 그러데이션을 합니다.

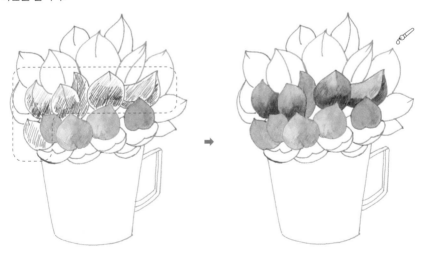

6 아래쪽의 이파리들도 Green 39(⬛)번, Yellow 4(⬛)번을 사용하여 터치를 합니다. 이어서 붓에 물을 묻혀 문지르듯이 비벼 그러데이션을 합니다.

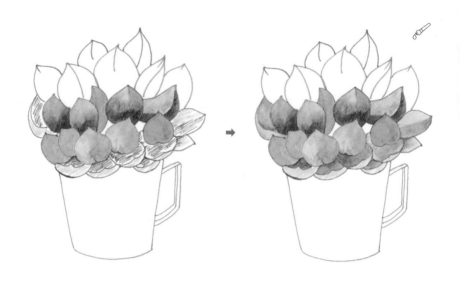

7 가장 위쪽의 잎도 Yellow 4(⬛)번, Light green 36(⬛)번, Green 39(⬛)번으로 모두 터치합니다. 그리고 잎와 잎 사이 비어 있는 공간에는 Black 2(⬛)번으로 색을 메꾸어 줍니다. 이어서 붓에 물을 묻혀 문지르듯이 비벼 그러데이션을 합니다.

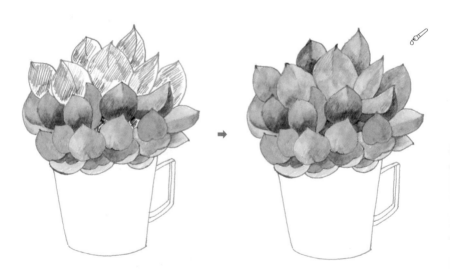

8 Orange 9(⬤)번, Red 12(⬤)번, Pink 20(⬤)번으로 화분에 가로선으로 번갈아 가며 터치하고, 손잡이를 Red 12(⬤)번, Pink 20(⬤)번으로 선으로 채워 줍니다. 이어서 붓에 물을 묻혀 잘 섞이도록 문지르듯이 비벼 그러데이션을 합니다.

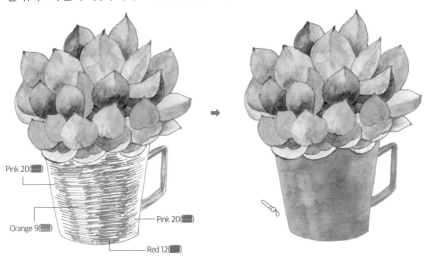

9 Red 12(⬤)번으로 다육이 꽃을 표현해 주고 마무리합니다.

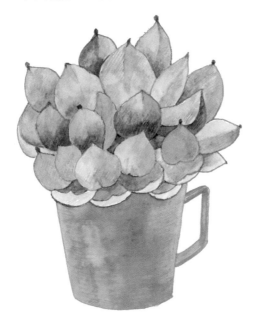

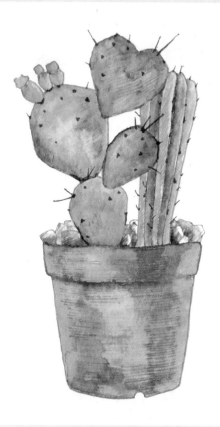

선인장

● Yellow _4 ● Red _12 ● Light green _36 ● Gray _54

● Camel _7 ● Pink _20 ● Green _39

● Orange _9 ● Chocolate _31 ● Dark green _40

1 Camel 7()번으로 화분을 그려 줍니다.

2 Light green 36(■)번으로 화분 위에 두 개의 둥근 선인장 가지를 그려 주세요.

3 위쪽으로 Light green 36(■)번을 이용해 선인장을 더 그려 주고 Red 12(■)번으로 꽃도 그려 줍니다.

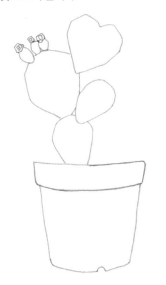

4 오른쪽 선인장은 Light green 36(■)번, Green 39(■)번으로 길쭉한 모양으로 그려 줍니다.

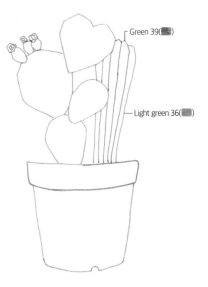

Green 39(■)

Light green 36(■)

5 Gray 54(■)번으로 화분에 조약돌도 그려 주세요.

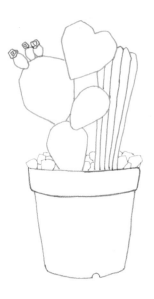

6 Camel 7(●)번, Chocolate 31(●)번, Orange 9(●)번으로 화분에 가로선을 이용해 조금씩 겹치도록 터치를 넣어 줍니다.

7 붓에 물을 묻혀 색들이 잘 섞이도록 문지르듯이 비벼 그러데이션을 합니다.

8 왼쪽 선인장 가지에 Light green 36(●)번, Green 39(●)번, Pink 20(●)번, Yellow 4(●)번으로 사선 터치합니다.

9 가운데 자리한 선인장도 Light green 36(●)번, Green 39(●)번, Pink 20(●)번으로 사선 터치합니다.

10 붓에 물을 묻혀 색이 잘 섞이도록 문지르듯이 비벼 그러데이션을 합니다.

※ 선인장에 색을 칠할 때 정해진 법은 없어요. Pink 20(●)번, Yellow 4(●)번을 쓴 이유는 선인장을 잘 관찰하면 색의 번짐 효과로 그렇게 보이는 부분도 있어서요.

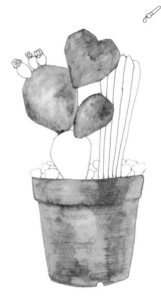

11 아래 남은 한 가지와 왼쪽 상단의 꽃 아래 작은 열매에도 Light green 36(●)번, Green 39(●)번으로 사선으로 터치해 주세요.

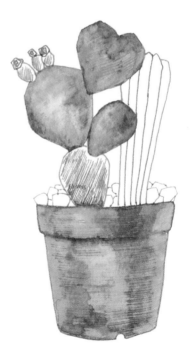

12 붓에 물을 묻혀 문지르듯이 비벼 그러
데이션을 합니다.

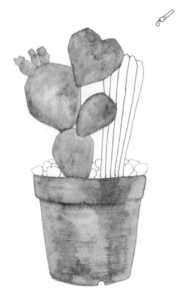

13 옆의 길쭉한 선인장에도 Light green
36(●)번과 Dark green 40(●)번으로 터
치를 해 주세요.

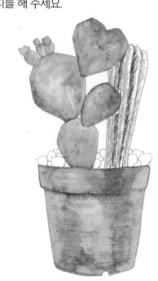

14 붓에 물을 묻혀 문지르듯이 비벼 그러
데이션을 합니다.

15 선인장 사이사이에 놓인 자갈도 Gray 54(⬤)번으로 터치를 합니다.

16 회색 자갈도 붓에 물을 묻혀 문지르듯이 비벼 부드럽게 표현합니다.

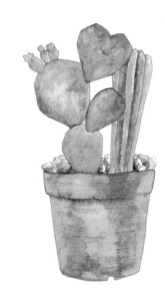

17 선인장의 가시는 Dark green 40(⬤)번으로, 선인장의 붉은 점은 Red 12(⬤)번으로 묘사하고 마무리합니다.

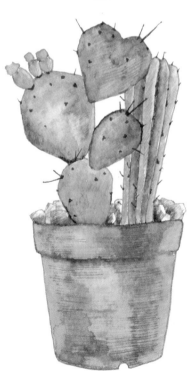

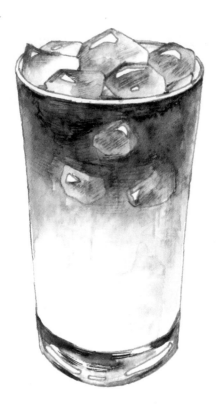

아이스 아메리카노

· 피그먼트 라인펜　●Black _2　　●Camel _7　　●Chocolate _31

1 화지의 위쪽에 다각형의 얼음들을 피그먼트 라인펜으로 드로잉 해 줍니다. 얼음의 반짝이는 하이라이트도 그려 주세요.

2 얼음을 감싸고 있는 컵의 윗부분(입이 닿는 부분)을 두 줄로 스케치합니다.

3 아래로 점점 좁아지게 라인을 긋고 컵 밑의 하이라이트도 표시해 줍니다.

4 유리컵 안쪽에 비치는 얼음도 그려 주세요.

5 Black 2(⬛), Chocolate 31(⬛), Camel 7(⬛) 번을 차례로 터치해 주세요.

6 위에서부터 차례로 물을 묻혀 비벼 줍니다.

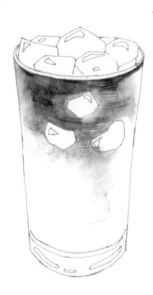

7 먼저 **6**이 마르고 난 뒤 한 번 더 위쪽에 Chocolate 31(⬛), 아래쪽에 Camel 7(⬛) 번을 추가로 터치해 줍니다.

8 물을 묻혀 문질러 진하기를 더해 줍니다.

9 얼음들에도 Chocolate 31(■), Camel 7(■)번을 이용한 터치를 넣어 주세요.

10 얼음들의 하이라이트를 제외하고 물을 칠해 비벼 주세요.

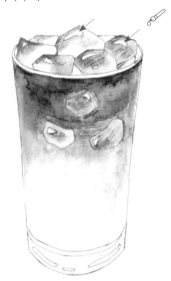

11 Black 2(■), Chocolate 31(■)번을 사용하여 컵의 아랫부분 등 어두운 곳을 강조하는 터치를 넣어 주세요.

Black 2(■) —
Black 2(■) —
olate 31(■) —

Black 2(■) —

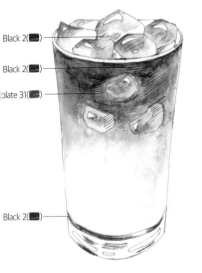

12 11에 물을 조금 묻힌 붓으로 문질러 마무리해 주세요.

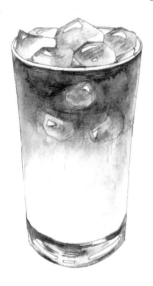

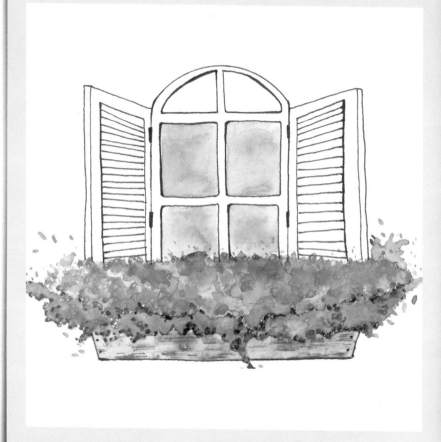

창문

- 피그먼트 라인펜
- ⬤ Camel _7
- ⬤ Red _12
- ⬤ Pure pink _19
- ⬤ Pink _20
- ⬤ Chocolate _31
- ⬤ Light green _36
- ⬤ Green _39
- ⬤ Emerald green _42
- ⬤ Sky Blue_45

1 창문의 크기를 정한 후 위쪽이 아치 모양인 창문을 그려 주세요. 이때 물에 번지지 않는 피그 먼트 라인펜을 이용합니다. 그리고 양쪽으로 열려 있는 덧창문도 그려 줍니다.

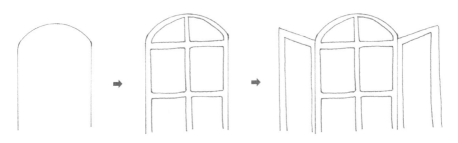

※ 이때 제일 아랫부분은 꽃과 겹쳐질 공간이라서 남겨 주고 스케치합니다.

2 덧창문에 갤러리 창을 표현해 주고, 아치 쪽을 제외한 네 개의 네모난 창문 유리에 Sky Blue 45(⬤)번으로 터치를 넣어 줍니다.

3 하단에 화려한 화분을 표현할 거예요. Pure pink 19(⬤)번을 이용하여 구불구불 꽃들을 표현해 주고, Pink 20(⬤)번으로 아래에 다시 구불구불한 선을 넣어 줍니다.

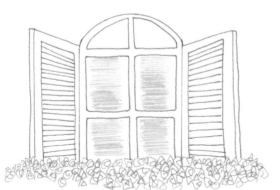

4 Light green 36(⬤)번으로 풀잎이 될 수 있도록 분홍꽃 아래에 그려 줍니다.

5 Emerald green 42(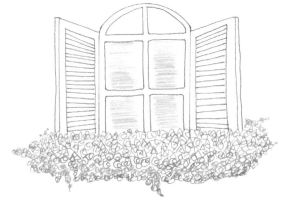)번으로 **4** 아래쪽에 구불구불한 선을 그려 줍니다.

6 Camel 7(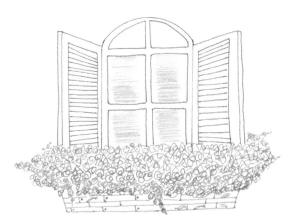)번으로 꽃을 담고 있는 나무판 화분을 그려 줍니다.

7 Chocolate 31(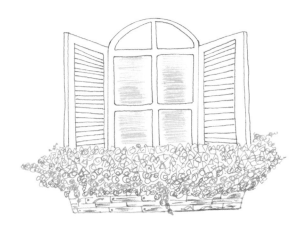)번을 이용하여 나뭇결무늬도 표현해 주세요

8 이제 물 칠을 하여 수채 느낌을 표현할 차례입니다. 붓에 물을 묻혀 창문에 터치되어 있는 수성펜을 문질러 주세요. 이어서 분홍꽃 → 하단의 초록 풀잎 → 나무 화분 순서대로 물붓으로 문질러 주세요.

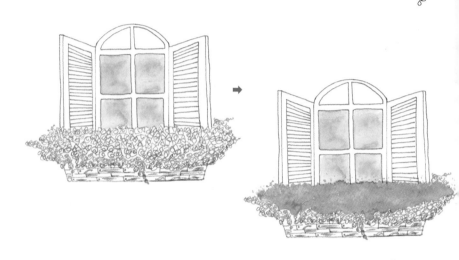

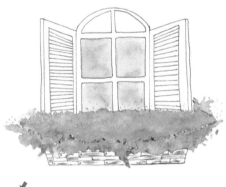

※ 문지르다 보면 수성펜 자국이 없어지지 않을 때가 있어요. 이런 현상은 물감이 아닌 펜을 이용한 것으로 자연스러운 현상입니다.

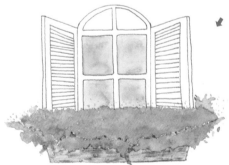

9 피그먼트 라인펜으로 창문을 좀 더 디테일하게 묘사해 주세요. 그리고 창문 앞쪽의 꽃이 흐려졌어요. Red 12(●)번과 Pink 20(●)번으로 꽃을 리터치 합니다. Green 39(●)번으로 꽃을 받치고 있는 풀잎들에도 동글동글 선으로 리터치 합니다.

※ 화분의 색이 흐리다는 생각이 들면 해당 수성펜으로 조금 더 터치를 넣고 다시 물을 묻혀 문질러서 완성해 보세요.

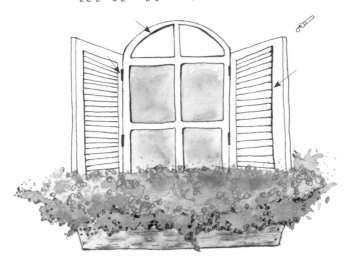

10 붓에 물을 조금 묻혀 살살 문질러 주고 마무리합니다.

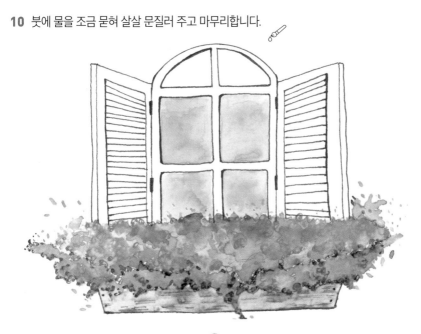

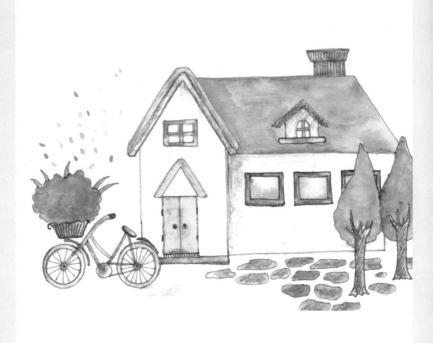

집과 자전거

● Camel _7 ● Red _12 ● Light green _36 ● Gray _54
● Orange _9 ● Chocolate _31 ● Green _39

1 Orange 9(■)번과 Camel 7(●)번으로 세모 모양의 지붕을 그려 줍니다. 그리고 그 옆으로 긴 평행사변형 모양의 지붕을 Orange 9(■)번으로 그려 주세요.

— Orange 9(■)

Camel 7(●)

※ 지붕을 그릴 때 집 앞쪽에 그릴 나무 자리를 남기고 그려 줍니다.

2 Gray 54(■)번으로 집의 몸체를 그립니다. 이때도 역시 집 앞쪽으로 그릴 나무와 자전거 자리를 남기고 드로잉 합니다. 그리고 Orange 9(■), Camel 7 (■)번을 이용하여 문과 그 위 작은 창문을 그려 주세요.

3 Camel 7(■)번으로 지붕 위의 굴뚝과 작은 창문을 그려 줍니다.
Chocolate 31(■)번으로 벽면의 세 개의 창문을 그려 주세요.

※ 앞쪽으로 나무가 있을 자리를 비워 두고 그려 주세요.

Camel 7(■)

Chocolate 31(■)

4 Green 39(█)번으로 나뭇잎을, Chocolate 31(█)번으로 나무 두 그루를 그려 줍니다. 이어서 Gray 54 (█)번으로 바닥의 돌도 그려 주세요.

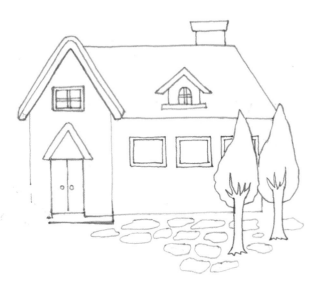

5 Gray 54 (█)번으로 왼쪽의 자전거를 관찰하며 드로잉 하세요. 이어서 Chocolate 31(█)번으로 자전거 앞쪽의 바구니를 그리고, Red 12(█), Green 39(█)번으로 자전거 위의 꽃을 수북하게 그려 줍니다.

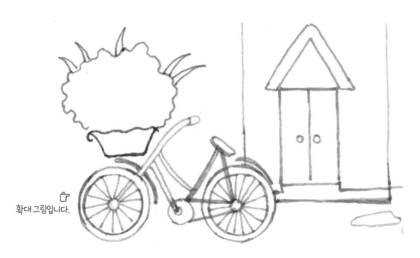

확대 그림입니다.

6 Orange 9(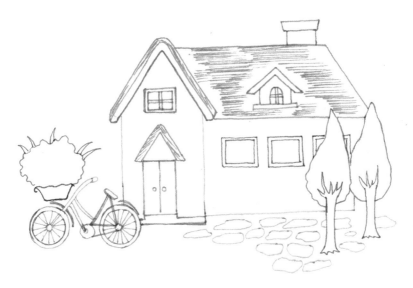)번으로 지붕을 터치해 주세요.

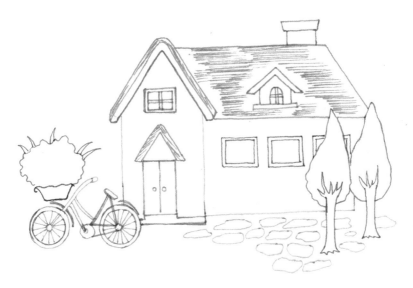

7 붓에 물을 묻힌 뒤 자연스러워지게 문질러 주세요.

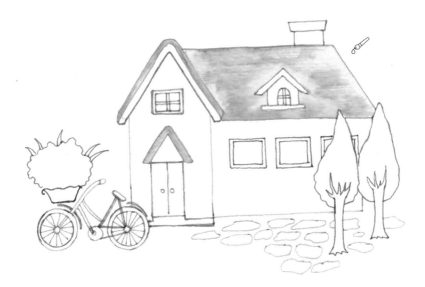

8 Camel 7(⬤)번으로 문과 그 위 창틀, 굴뚝을 Chocolate 31(⬤)번으로 벽면의 창틀을, Green 39(⬤), Light green 36(⬤), Chocolate 31 (⬤)번으로 나무를 터치합니다.

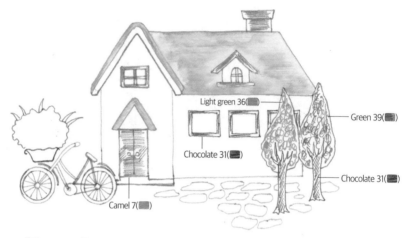

Light green 36(⬤)

Green 39(⬤)

Chocolate 31(⬤)

Chocolate 31(⬤)

Camel 7(⬤)

※ 물감이 아니기 때문에 펜 자국이 남는 건 당연한 현상이에요.

9 붓에 물을 조금 묻힌 뒤 조심스럽게 문질러 주세요.

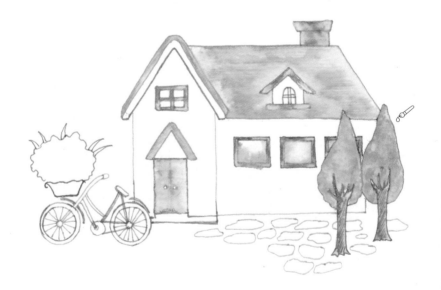

76

10 Red 12(●), Green 39 (●)번으로 각각 자전거 위 꽃과 잎을 터치해 주고, Gray 54(●)번 으로 꽃바구니와 바닥 돌 그리고 자전거에 터치를 넣어 줍니다.

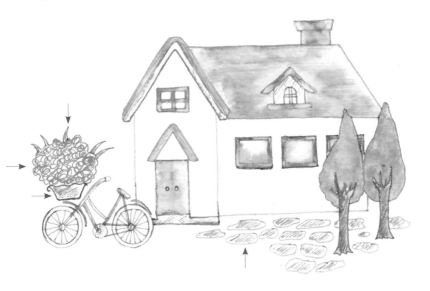

11 색과 색이 번지지 않도록 문질러서 수채를 표현하고 Red 12(●)번으로 날리는 꽃잎을 그 립니다.

12 Orange 9(■)번으로 지붕에 리터치 하고, Red 12(■)번으로 자전거 위 꽃을 리터치 합니다. 그리고 Green 39(■)번으로 흐려진 나뭇잎도 리터치 합니다. 마지막으로 Gray 54(■)번으로 바구니 망을 나타냅니다.

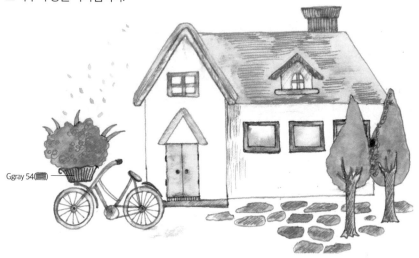

Ggray 54(■)

13 붓에 물을 조금 묻혀 살살 문질러 주고 마무리합니다.

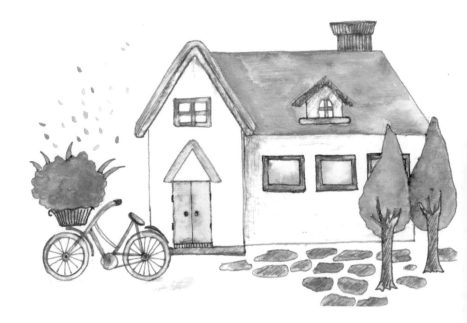

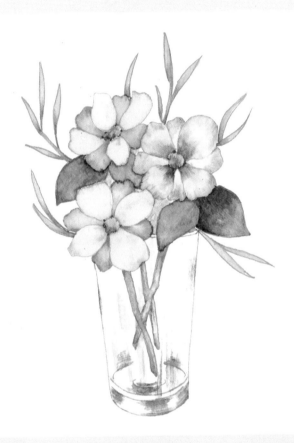

유리컵 꽃

- Yellow _4
- Camel _7
- Orange _9
- Red Purple _22
- Chocolate _31
- Light green _36
- Green _39
- Dark green _40
- Gray _54
- F-pink _403

1 그림과 같이 네 가지 색을 사용하여 밑그림 먼저 완성할 거예요. 순서대로 따라 드로잉 하세요.

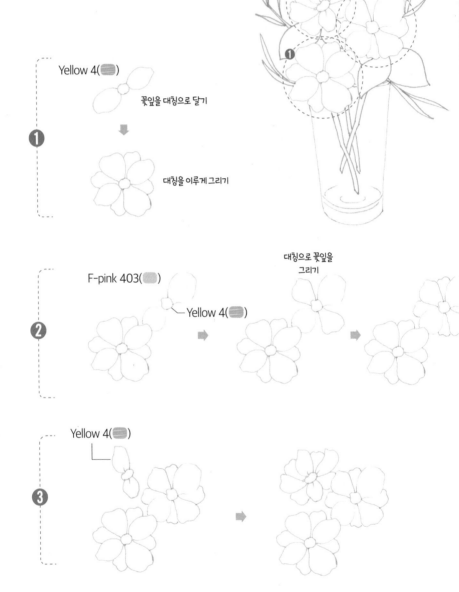

❶ Yellow 4(⬤)

꽃잎을 대칭으로 달기

대칭을 이루게 그리기

❷ F-pink 403(⬤)

Yellow 4(⬤)

대칭으로 꽃잎을 그리기

❸ Yellow 4(⬤)

2 **1**의 세 송이 꽃이 그려졌
으면 이제 초록 잎과 담긴 컵
을 드로잉 합니다.

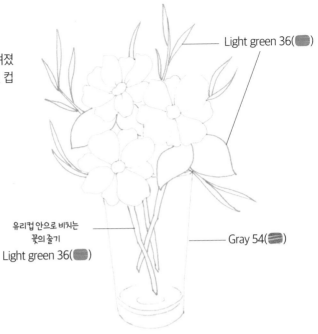

Light green 36(●)

유리컵 안으로 비치는
꽃의 줄기
Light green 36(●)

Gray 54(●)

3 Gray 54(●)번으로 유리컵에 비치는 어
두운 그림자 부분에 명암을 터치해 주세요.

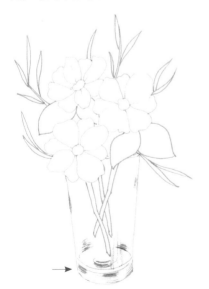

4 붓에 물을 묻혀 유리컵의 터치한 곳에 조
심히 비벼 그러데이션을 합니다.

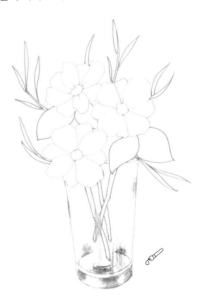

5 Yellow 4(━)번으로 왼쪽 두 꽃의 꽃술을 제외하고 꽃잎 앞 장의 안쪽 부분과 바깥쪽에 터치합니다.

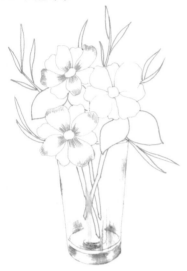

6 붓에 물을 묻혀 터치한 곳에 조심히 비벼 그러데이션을 합니다.

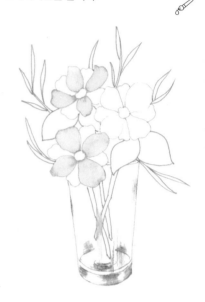

7 Orange 9(━)번으로 나머지 꽃잎의 안쪽과 바깥쪽을 터치합니다.

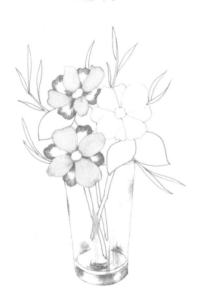

8 붓에 물을 묻혀 터치한 곳에 조심히 비벼 그러데이션을 합니다.

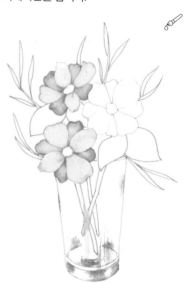

9 다른 꽃의 꽃잎 네 장도 Red purple 22(●)번으로 안쪽과 바깥쪽에 터치합니다.

10 붓에 물을 묻혀 터치한 곳에 조심히 비벼 그러데이션을 합니다.

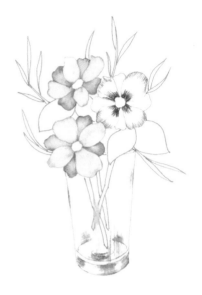

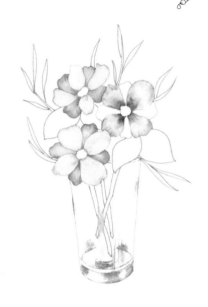

11 나머지 꽃잎도 터치합니다.

12 붓에 물을 묻혀 터치한 곳에 조심히 비벼 그러데이션을 합니다.

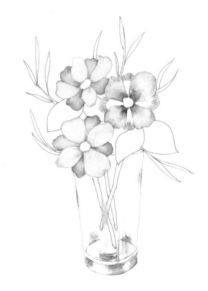

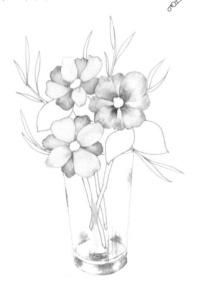

13 유리컵 안쪽의 줄기를 Yellow 4(▬)번 과 Light green 36(▬)번으로 터치합니다.

14 붓에 물을 묻혀 터치한 곳에 조심히 비 벼 그러데이션을 합니다.

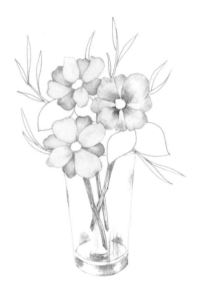

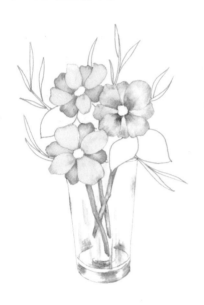

15 꽃을 둘러싸고 있는 길쭉한 잎들도 Yellow 4(▬)번과 Light green 36(▬)번으 로 터치합니다.

16 붓에 물을 묻혀 터치한 곳에 조심히 비 벼 그러데이션을 합니다.

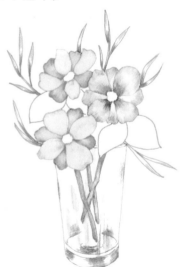

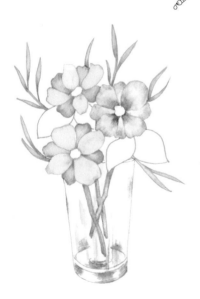

17 Light green 36(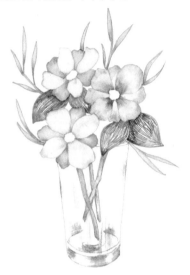)번, Green 39(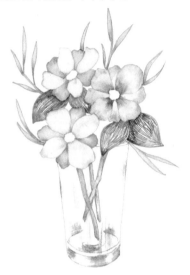)번, Dark green 40(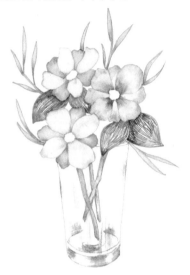)번으로 꽃을 받치고 있는 잎사귀들을 터치하세요.

18 붓에 물을 묻혀 **17**을 그러데이션을 하고 Camel 7(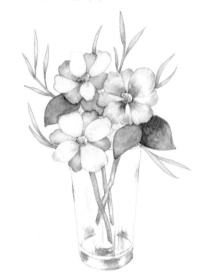)번과 Chocolate 31(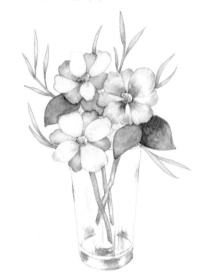)번으로 꽃술을 표현합니다.

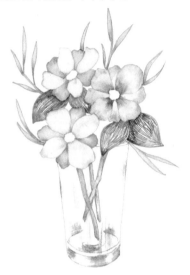

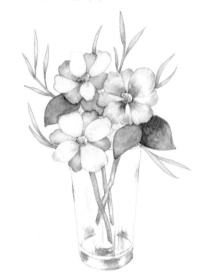

19 마지막으로 꽃술을 물로 번지게 한 후 마무리합니다.

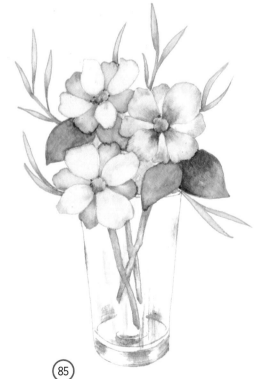

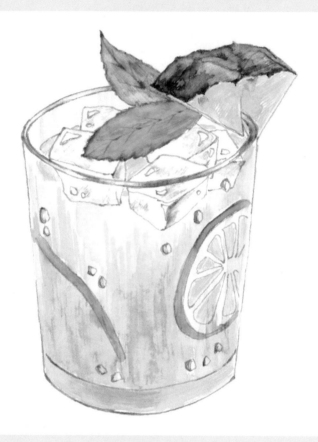

라임 주스

• 피그먼트(Iron grey) - 번지지 않는 펜으로 연필 대신 사용합니다.

- ⬤ Black _2
- ⬤ Camel _7
- ⬤ Light green _36
- ⬤ Yellow _4
- ⬤ Chocolate _31
- ⬤ Dark green _40
- ⬤ Golden yellow _5
- ⬤ Olive _35
- ⬤ Gray _54

1 ❶ 피그먼트(Iron grey)로 원기둥 모양의 컵을 그려 주세요. 오른쪽 상단 입이 닿는 부분은 유리의 두께를 생각하면서 그려 주고, 파인애플 자리를 남기고 그려 줍니다. → ❷ 조각 파인애플 그리기 → ❸ 파인애플 아래쪽으로 잎 두 장을 그리기 → ❹❺ 반짝이는 부분을 살린 얼음 그리기 → ❻ 기포 그리기 → ❼ 컵 안의 라임 그리기

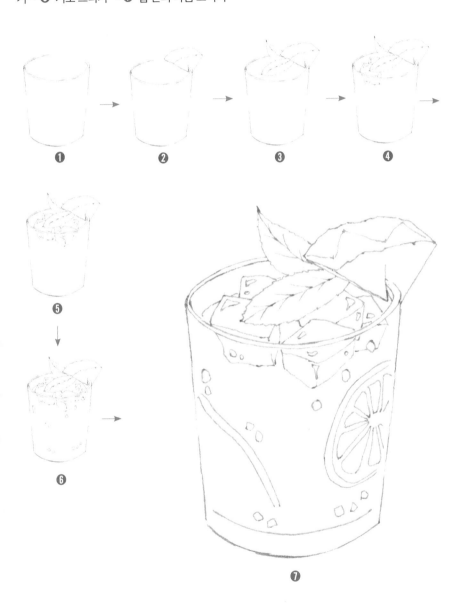

2 Light green 36(■), Olive 35(■)번으로 파인애플 옆 두 잎에 터치합니다.

3 붓에 물을 적당히 묻혀 문질러 주세요.

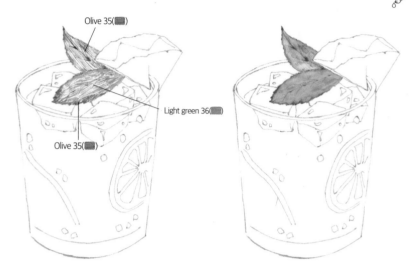

Olive 35(■)

Light green 36(■)

Olive 35(■)

4 Yellow 4(■)로 파인애플 과육을 터치하고, Camel 7(■), Chocolate 31(■), Dark green 40(■), Black 2(■)번으로 엇갈려 가며 파인애플의 껍질을 터치합니다.

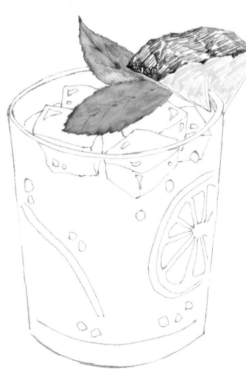

5 붓에 물을 적당히 묻혀 문질러 주세요.

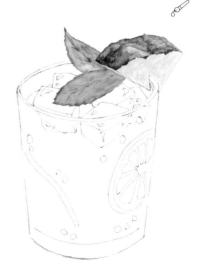

6 Yellow 4()번으로 컵 안의 주스를 촘촘하게 터치하세요.

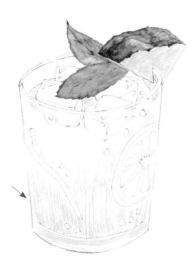

7 붓에 물을 적당히 묻혀 문질러 주세요.

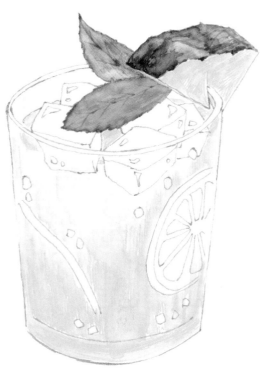

8 Light green 36(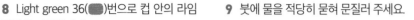)번으로 컵 안의 라임 껍질을 터치합니다.

9 붓에 물을 적당히 묻혀 문질러 주세요.

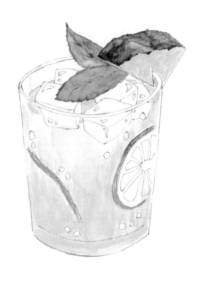

10 Golden yellow 5(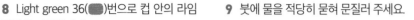)번으로 주스를 리터치 합니다.

11 붓에 물을 적당히 묻혀 문질러 주세요.

12 Gray 54(⬤)번으로 얼음의 어두운 부분과 컵의 입이 닿는 윗부분에 음영을 터치하세요.

13 붓에 물을 적당히 묻혀 문질러 주세요.

14 컵 안의 기포도 Gray 54(⬤)로 터치한 후 물로 풀어 주고 완성합니다.

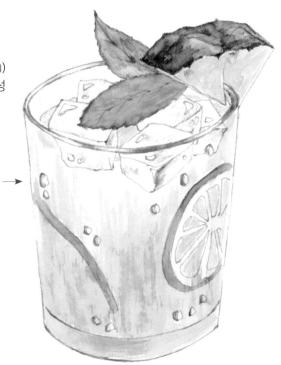

레몬 가지

• 플러스펜(NG5 Iron Grey, water proof)

Yellow _4

Camel _7

Orange _9

Chocolate _31

Olive _35

Light green _36

Green _39

Gray _54

• 화이트 젤리롤펜

• 수정액

1 플러스펜(NG5 Iron Grey. waterproof)으로 레몬과 꽃을 순서대로 따라 그려 주세요.

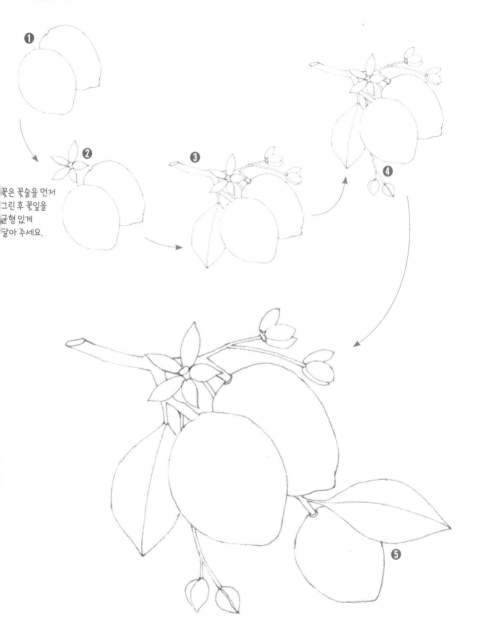

꽃은 꽃술을 먼저
그린 후 꽃잎을
균형 있게
달아 주세요.

2 가운데 제일 큰 레몬을 Yellow 4(⬜)번, Orange 9(⬛)번, Camel 7(⬛)번으로 전체적으로 터치하고 꼭지 부분에는 Olive 35(⬛)번으로 터치를 더 합니다. 이어서 붓에 물을 넉넉하게 묻혀 부드럽게 문질러 퍼지게 합니다.

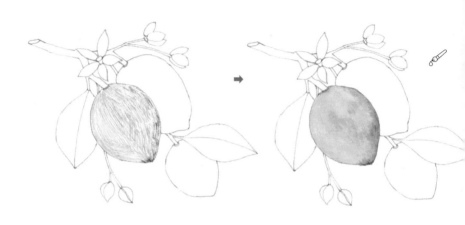

3 Yellow 4(⬜)번, Orange 9(⬛)번으로 뒤쪽 레몬에 터치합니다. 이어서 붓에 물을 넉넉하게 묻혀 부드럽게 문질러 퍼지게 합니다.

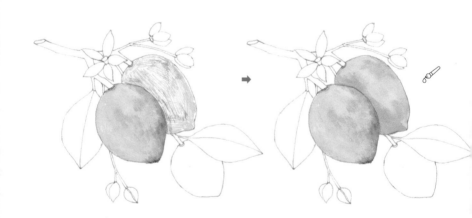

4 아래에 있는 나머지 레몬에는 Yellow 4(⬛)번, Orange 9(⬛)번, Olive 35(⬛)번으로 터치를 합니다. 이어서 붓에 물을 넉넉하게 묻혀 부드럽게 문질러 퍼지게 합니다.

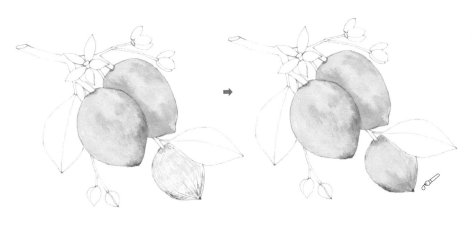

5 Yellow 4(⬛)번, Orange 9(⬛)번으로 꽃술을 터치하고, Gray 54(⬛)번으로 꽃잎에 터치합니다. 이어서 붓에 물을 소량 묻혀 꽃잎을 살살 문질러 주세요.

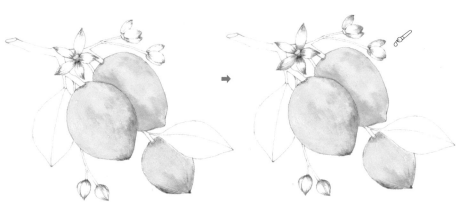

6 Camel 7(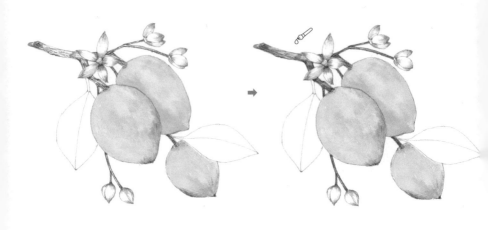)번, Chocolate 31(■)번으로 가지에 터치합니다. 이어서 붓에 물을 소량 묻혀 가지를 살살 문질러 주세요.

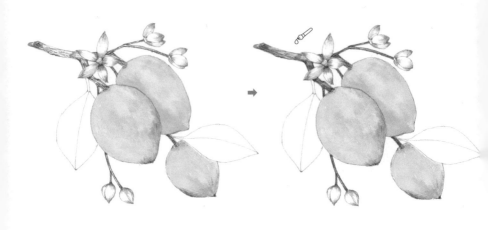

7 왼쪽 상단의 잎은 Light green 36(■)번, Green 39(■)번으로 터치를 넣고, 오른쪽 하단의 잎은 Light green 36(■)번, Olive 35(■)번으로 터치를 합니다.

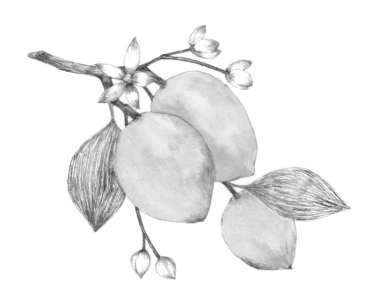

8 붓에 물을 넉넉하게 묻혀 부드럽게 문질러 퍼지게 합니다.

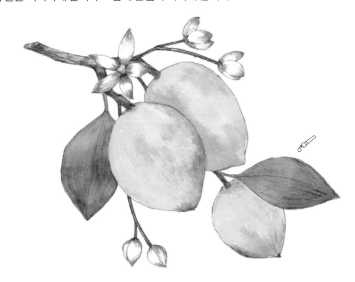

9 수정액으로 레몬의 하이라이트를 표현해 주고, 화이트 젤리롤펜으로 잎의 잎맥을 그려 완성하세요.

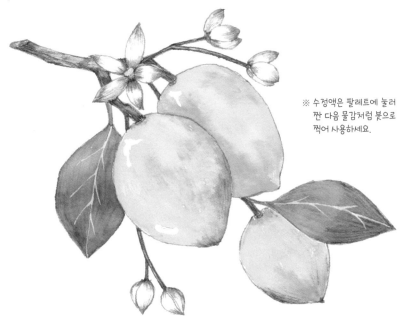

※ 수정액은 팔레트에 눌러
짠 다음 물감처럼 붓으로
찍어 사용하세요.

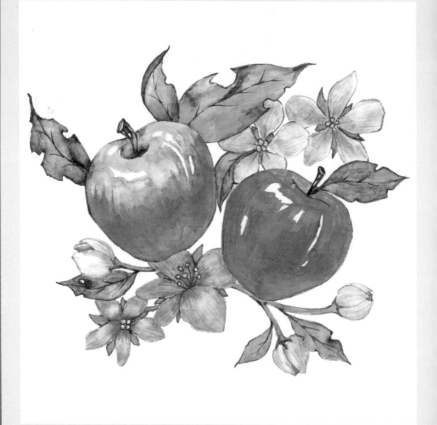

사과 가지

• 플러스펜(NG5 Iron Grey, waterproof) - 번지지 않는 펜으로 연필 대신 사용합니다.

- Yellow _4
- Red _12
- Pink _20
- Chocolate _31
- Olive _35
- Light green _36
- Green _39
- Dark green _40
- • 피그먼트 펜

1 플러스펜(NG5 Iron Grey. waterproof)으로 사과 열매와 꽃을 순서대로 따라 그려 주세요.

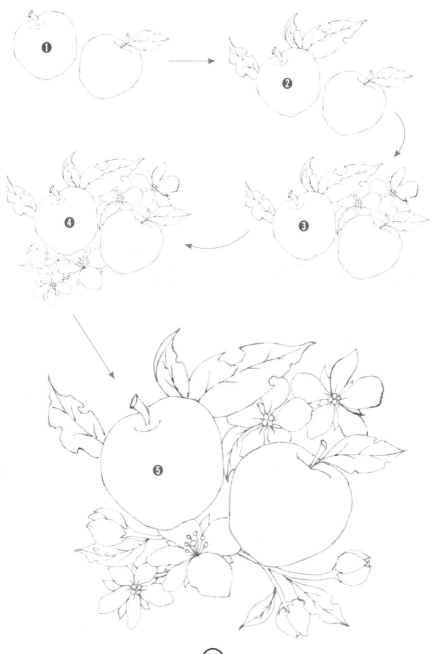

2 Yellow 4(■)번, Light green 36(■)번으로 왼쪽 사과 위쪽에 터치를 넣어 줍니다. 그리고 Red 12(■)번으로 사과 아랫부분을 꼼꼼하게 터치합니다.

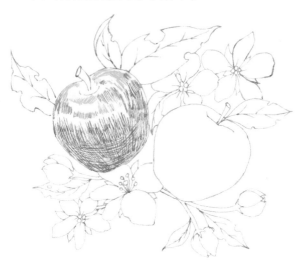

3 붓에 물을 적당히 묻혀 하이라이트를 남기고 살살 비벼 문질러 줍니다.

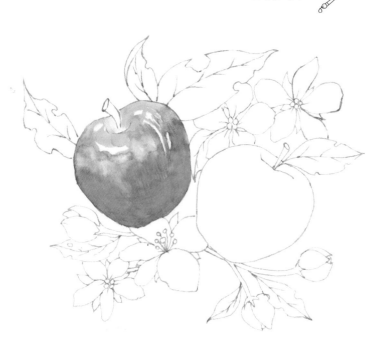

4 Dark green 40(●)번으로 사과 꼭지 안쪽의 어두운 부분에 터치를 넣고, Red 12(●)번으로 사과 꼭지 뒤쪽에 터치합니다. 이어서 붓에 물을 적당히 묻혀 살살 비벼 문질러 줍니다.

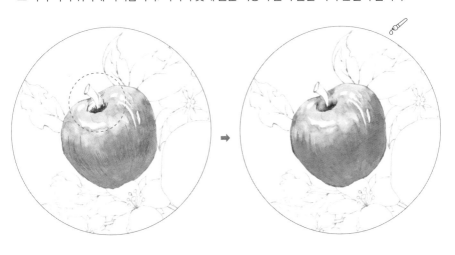

5 오른쪽 사과는 하이라이트를 남기고 온통 Red 12(●)번으로 꼼꼼하게 터치합니다. 이어서 붓에 물을 적당히 묻혀 하이라이트를 남기고 살살 비벼 문질러 줍니다.

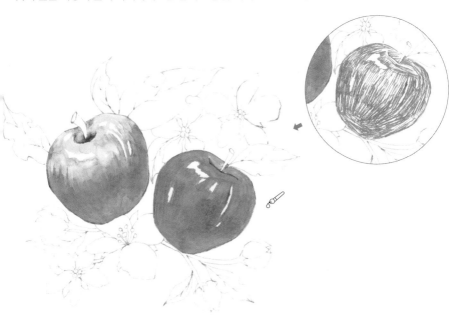

6 Chocolate 31(■)번으로 사과 꼭지를 터치합니다. 그리고 사과 잎을 자연스럽게 터치해 줍니다. 이때 사용하는 컬러는 Light green 36(■), Green 39(■), Olive 35(■), Dark green 40(■) 번을 사용하고 잎의 포인트 부분은 Chocolate 31(■), Red 12(■)번을 사용해서 터치를 넣어 줍니다.

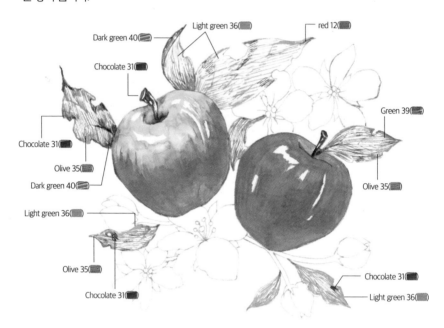

Dark green 40(■)
Light green 36(■)
red 12(■)
Chocolate 31(■)
Green 39(■)
Chocolate 31(■)
Olive 35(■)
Dark green 40(■)
Olive 35(■)
Light green 36(■)
Olive 35(■)
Chocolate 31(■)
Chocolate 31(■)
Light green 36(■)

7 붓에 물을 적당히 묻혀 살살 비벼 문질러 줍니다.

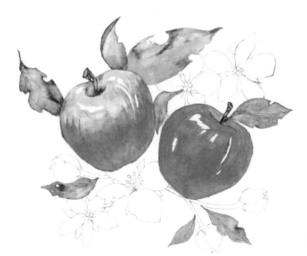

8 꽃줄기와 꽃받침을 Light green 36(▬)번, Olive 35(▬)번, Green 39(▬)번으로 터치를 합니다. 이어서 위쪽에 있는 꽃 두 송이의 꽃잎을 Pink 20(▬)번으로 터치를 합니다.

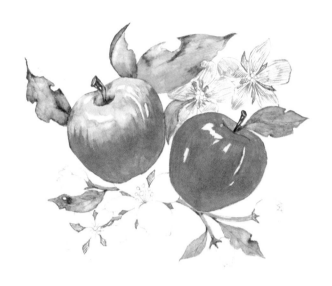

9 붓에 물을 적당히 묻혀 살살 비벼 문질러 줍니다.

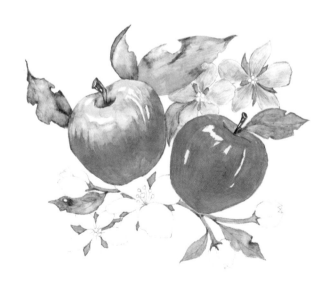

10 아래쪽 꽃 두 송이도 꽃술을 남기고 Pink 20(███)번으로 터치를 합니다. 이어서 붓에 물을 적당히 묻혀 살살 비벼 문질러 줍니다.

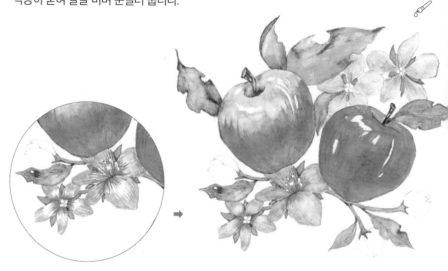

11 꽃봉오리도 모두 Pink 20(███)번으로 터치를 합니다. 이어서 붓에 물을 적당히 묻혀 살살 비벼 문질러 줍니다.

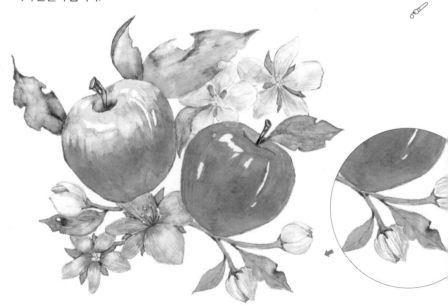

12 Yellow 4(🟡)번으로 꽃술을 모두 칠해 주고 피그먼트 펜으로 잎맥을 그려 완성합니다.

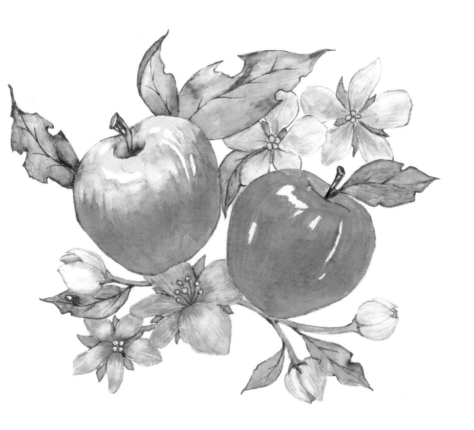

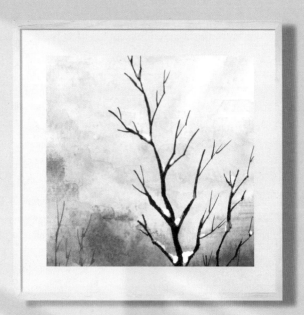

Part

2

수성펜 수채화
풍경화 그리기

수성펜으로 풍경화 그리기는 결코 어렵지 않아요.
기본기 다지기 파트에서 배웠듯이 선 긋기를 통해 원하는 배경을
수성펜으로 표현하고, 물붓으로 문질러 쉽게 표현이 가능합니다.
차근차근 따라해 보세요.
예쁜 풍경화를 완성할 수 있습니다.

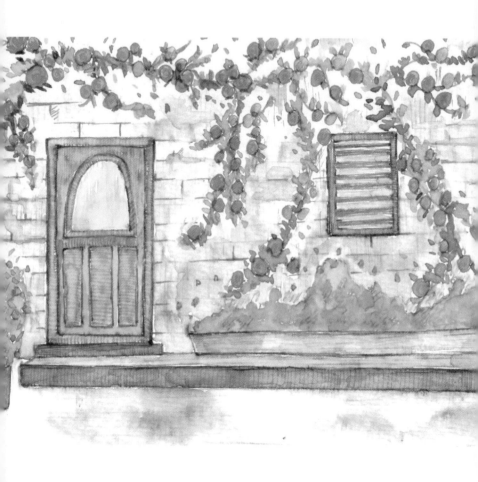

장미 넝쿨이 있는 집

● Camel _7 ● Pink _20 ● Light green _36 ● Gray _54

● Orange _9 ● Chocolate _31 ● Dark green _40

● Red _12 ● Olive _35 ● Water Blue _44

1 Camel 7(■)번으로 문이 되는 세로로 긴 직사각형을 두 겹 그려 주세요.

2 문 안의 모양을 잡아 그려 줍니다.

3 문 아래 단을 옆으로 길게 그려 주세요.

4 벽에 넝쿨로 달린 장미꽃들은 Orange 9(■), Red 12(■)번으로 동글동글하게 터치를 넣어 주고, 문 옆에 Chocolate 31(■)번으로 화분을 그리고 그 위에 Pink 20(■)번으로 동글동글 작은 꽃도 그려 줍니다.

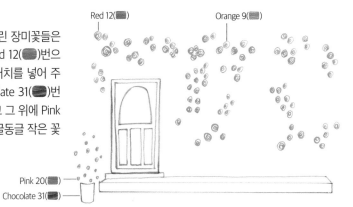

Red 12(■)

Orange 9(■)

Pink 20(■)

Chocolate 31(■)

5 벽의 장미 넝쿨 사이로 보이는 작은 창문을 Camel 7(⬤)번으로 그려 줍니다.

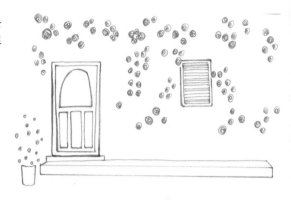

6 장미꽃을 이어 주는 초록 넝쿨은 Light green 36(⬤)번으로 이어서 그려 주세요.
화분 위에 초록 잎도 구불구불 그려 주세요.

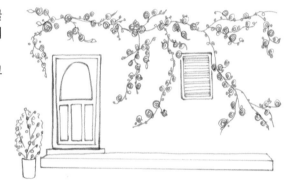

7 아래 단 위에 옆으로 긴 화단과 초록 식물을 그리고 담벼락에 벽돌 무늬를 그려 주세요.

Olive 35(⬤)

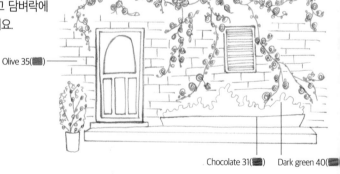

Chocolate 31(⬤)　　Dark green 40(⬤)

8 Chocolate 31(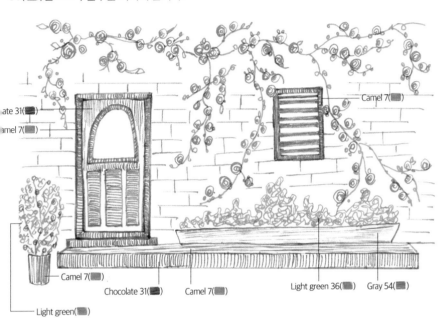)번과 Camel 7(■)번으로 문과 창틀을 터치해 줍니다. Chocolate 31(■)
번으로 아래 단 측면에, Camel 7(■)번으로 단의 윗면에 터치를 줍니다. 그리고 Gray 54(■)
번으로 벽 쪽에 붙어 있는 긴 화단을 터치합니다. 긴 화단과 화분 위의 초록 식물은 Light green
36(■)번으로 구불구불 터치해 줍니다.

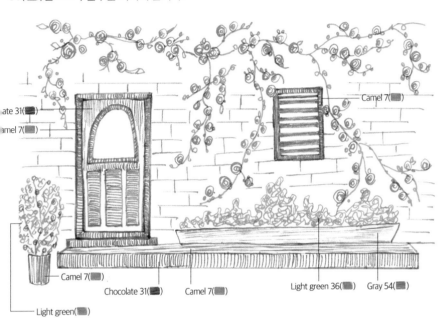

Camel 7(■)

ate 31(■)

ımel 7(■)

Camel 7(■)

Chocolate 31(■)　　　Camel 7(■)

Light green 36(■)　　Gray 54(■)

Light green(■)

9 Water blue 44(■)
번으로 문의 창문과 벽
의 작은 창문의 유리 부
분을 터치해 줍니다.

10 Olive 35(●)번으로 벽에 터치를 흐리게 넣어 주고, Gray 54(●)번으로 땅에도 터치를 넣어 줍니다.

11 벽 부분을 물붓으로 비벼 자연스럽게 번지게 합니다.

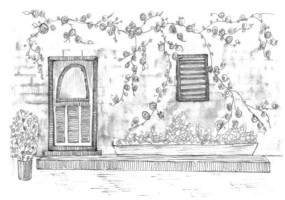

12 먼저 그려 놓은 빨간 장미꽃을 물붓으로 문질러 주세요.

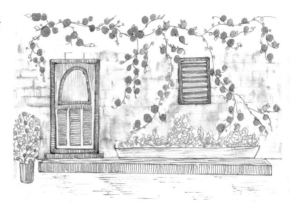

13 초록 화단, 화분, 넝쿨의 초록 잎들을 물붓으로 문질러 수채 느낌을 표현하고 초록 펜을 풀어 둘레에 잎을 찍습니다.

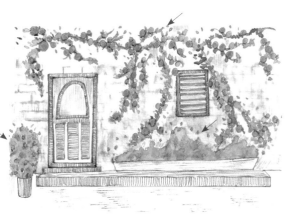

14 문과 창문, 아래 단 그리고 땅도 물붓으로 문질러 완성하세요.

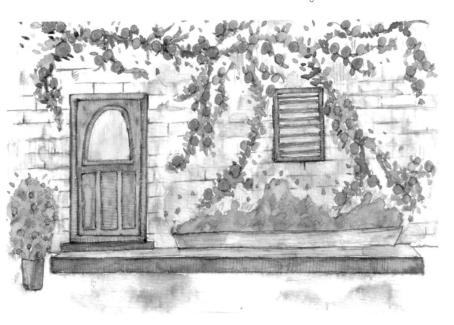

※ 벽돌이 약해졌다면 다시 한 번 터치한 후 마무리합니다.

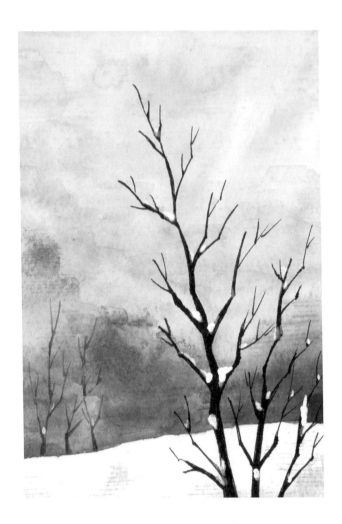

겨울나무

- 수정액
- ● Blue _48
- ● Violet _26
- ● Water Blue _44
- ● Gray _54
- ● Black _2

1 Water blue 44(■)번으로 하늘이 될 곳을 널찍하게 터치합니다.

2 붓에 물을 넉넉히 묻혀 터치한 곳을 비벼 옅은 하늘을 만드세요.

3 Blue 48(■)번으로 **2**의 아랫부분을 터치해 주세요.

4 터치한 곳을 물붓으로 비벼 좀 더 진한 하늘을 만드세요.

5 Blue 48(●)번으로 좀 더 터치를 넣어 주세요.

6 붓에 물을 넉넉히 묻혀 터치한 곳을 비벼 주세요.

7 Gray 54(●)번으로 하늘 아래 눈 쌓인 언덕을 살살 터치해 줍니다.

8 **7**을 물붓으로 비벼 주세요.

9 좀 흐려졌을 때는 Blue 48(⬤)번과 Violet 26(⬤)번으로 터치를 더해 주세요.

10 터치한 곳을 물붓으로 비벼 하늘을 완성합니다.

11 Black 2(⬤)번으로 앞쪽에 나뭇가지를 그려 줍니다.

※ 나무는 하늘을 보고 자라요.
　나뭇가지는 위쪽으로 뻗게 그려 주세요..

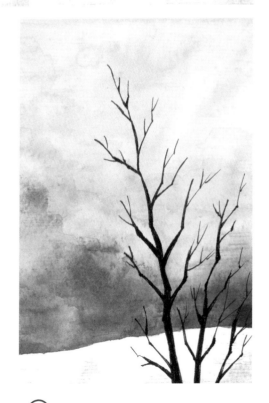

12 Gray 54(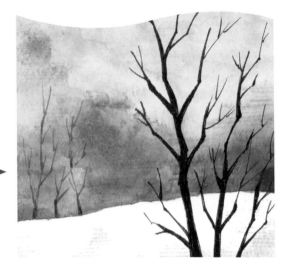)번으로 뒤쪽의
나무들도 그려 줍니다.

→

13 수정액을 이용하여 나뭇가
지에 쌓인 눈을 표현해 주고 마무
리합니다.

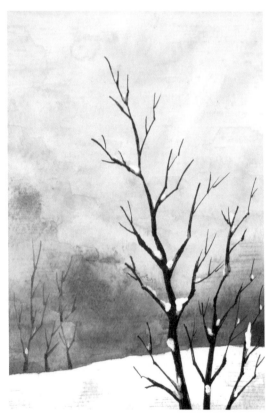

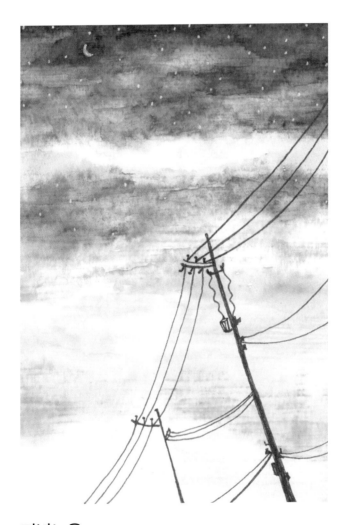

저녁노을

● Black _2 ● Orange _9 ● Blue _48 • 흰색 젤리펜

● Yellow _4 ● Sky blue _45 ● Indigo _52

1 Indigo 52(■)번으로 제일 윗부분을 가로로 긴 선으로 터치합니다.
Blue 48(■)번으로 긴 선으로 터치하고 노을이 될 부분에는 Orange 9(■)번과 Yellow 4(●)
번을 차례로 내려가며 길게 터치합니다.
Yellow 4(●)번으로 전체적으로 꼼꼼하게 메꿔 가며 터치합니다.
2 붓에 물을 묻혀 가며 자연스럽게 섞이도록 정성스럽게 문질러 주세요.

Indigo 52(■)

Blue 48(■)

Orange 9(■)

Yellow 4(●)

3 사이사이 약한 곳이 있는지 확인하고 좀 더 터치로 메꾸어 줍니다.

4 붓에 물을 묻혀 가며 자연스럽게 섞이도 록 정성스럽게 문질러 주세요.

5 3단계와 같이 반복합니다.

6 붓에 물을 묻혀 가며 자연스럽게 섞이도 록 정성스럽게 문질러 주세요.

7 노을이 비어 있는 곳에 Sky blue 45(●) 번으로 터치합니다.

8 붓에 물을 묻혀 가며 자연스럽게 섞이도 록 문질러 주세요.

9 Black 2(●)번으로 모서리 부분에서 사선으로 길쭉한 전봇대의 중심선을 그립니다. 두께는 위로 갈수록 가늘어지게 그려 줍니다. 전봇대에 있는 전선들과 여러 장치를 그려 전봇대를 완성합니다.

10 흰색 젤리펜으로 별과 그믐달을 그려 완성합니다.

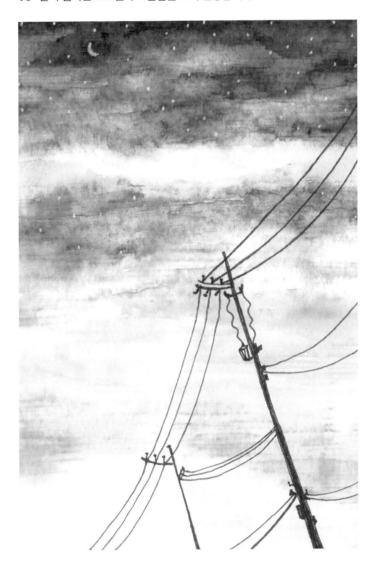

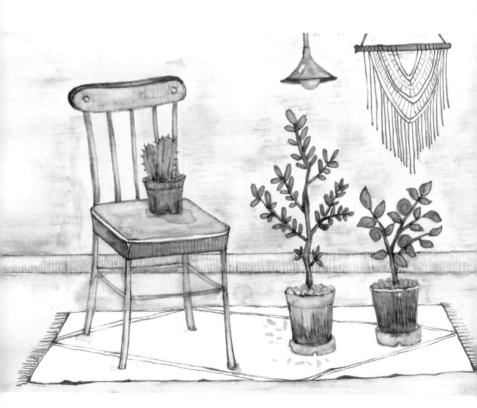

아늑한 거실

· 피그먼트(Iron grey) - 번지지 않는 펜으로 연필 대신 사용합니다.

🟡 Yellow _4 🔴 Red _12 🟤 Chocolate _31 ⚫ Gray _54

🟠 Camel _7 🔴 Pink _20 🟢 Green _39 · 피그먼트(스테들러)

1 피그먼트(Iron grey)로 의자의 두께가 있는 등받이를 그려 줍니다.

2 등받이 아래로 앉을 부분을 그려 주세요.

3 의자 위에 작은 선인장 화분을 그립니다. 꼭 화분이 아니라 다른 물건을 그려도 좋아요.

※두께를 확인해 주세요.

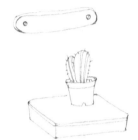

4 등받이와 앉을 부분을 연결하는 기둥 다섯 개를 그려 주세요.

5 의자 아래로 다리를 그려 줍니다.

6 다리를 연결하는 프레임을 그려 주세요.

7 천장에 갓등 → 갓등 옆으로 벽 장식 마크라메 → 의자 옆에 키 큰 화분 → 그 옆 오른쪽 작은 꽃나무의 순서대로 아래 그림을 보고 따라 그려 주세요.(똑같지 않아도 괜찮아요.)

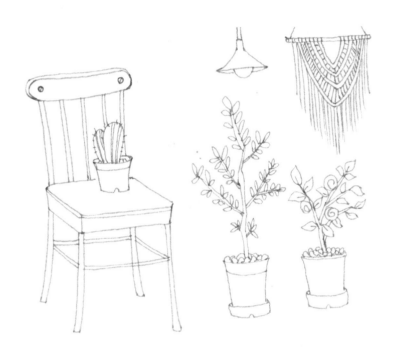

8 의자와 화분 밑에 카펫 바닥과 벽을 분리하는 몰딩을 그려 드로잉을 완성합니다.

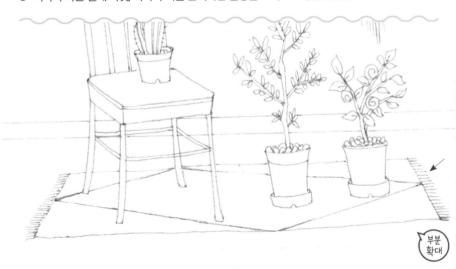

부분
확대

9 Pink 20()번으로 벽면을 꼼꼼하게 터치합니다.

10 붓에 물을 묻혀 조심히 문질러 번지게 합니다.

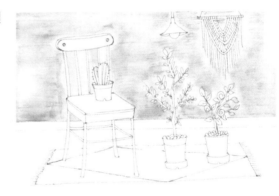

11 Camel 7(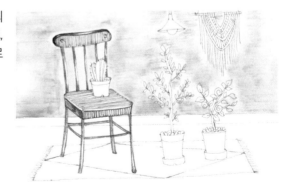)번으로 의자의 두께 부분을 제외하고 터치하고, 이어서 Chocolate 31(●)번으로 의자의 두께 부분을 터치합니다.

12 붓에 물을 묻혀 조심히 문질러 번지게 합니다.

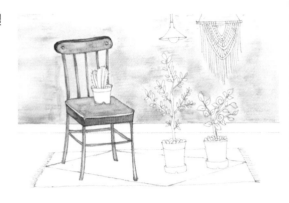

13 Chocolate 31(■)번과 Camel 7(■)번으로 큰 화분을 터치하고, Chocolate 31(■)번으로 화분의 나뭇가지를 터치한 후 Green 39(■)번으로 나뭇잎들을 그려 줍니다.
그리고 Gray 54(■)번으로 화분 위의 자갈과 화분 받침도 터치합니다.

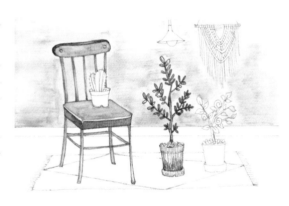

14 붓에 물을 묻혀 조심히 문질러 번지게 합니다.

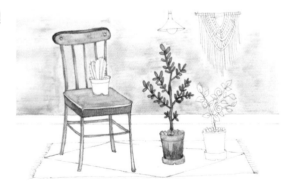

15 Chocolate 31(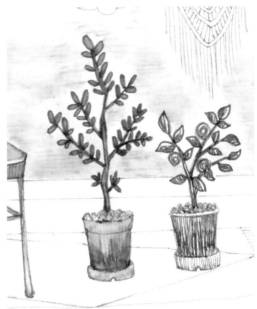)번과 Camel 7()번으로 오른쪽 화분을 터치하고, Gray 54()번으로 화분 위의 자갈과 화분 받침을 터치합니다.
그리고 Chocolate 31()번으로 나뭇가지를, Green 39()번으로 잎을 그린 후 Red 12()번으로 꽃을 터치해 주세요.

부분
확대

16 붓에 물을 묻혀 조심히 문질러 번지게 합니다.

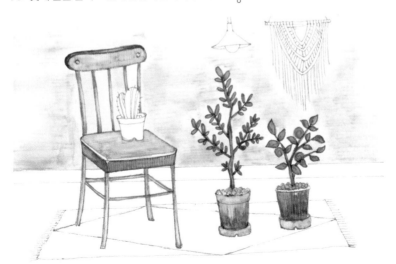

17 의자 위의 선인장과 화분, 전등갓과 전구, 벽에 있는 마크라메의 나무 대 그리고 벽과 바닥을 분리하는 몰딩까지 모두 터치해 줍니다.

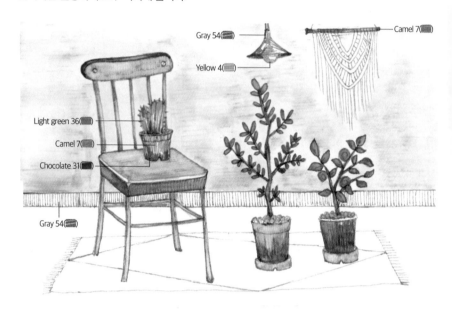

18 붓에 물을 묻혀 조심히 문질러 번지게 합니다. 이어서 Yellow 4(⬤)번으로 바닥의 카펫을 남기고 꼼꼼하게 터치해 주세요.

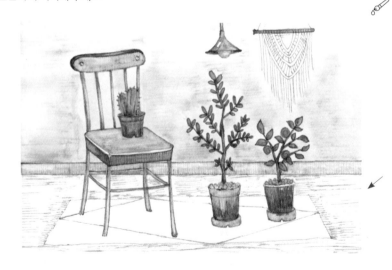

19 붓에 물을 묻혀 조심히 문질러 번지게 합니다.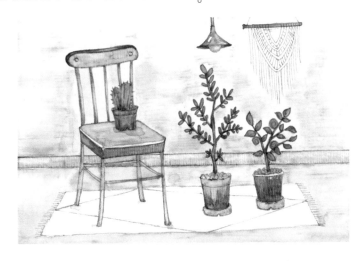

20 피그먼트 펜(스테들러)을 사용하여 카펫을 묘사하고 Green 39(▬)번을 물에 녹여 물감처럼 만들어 바닥에 떨어진 나뭇잎을 찍고 마무리합니다.

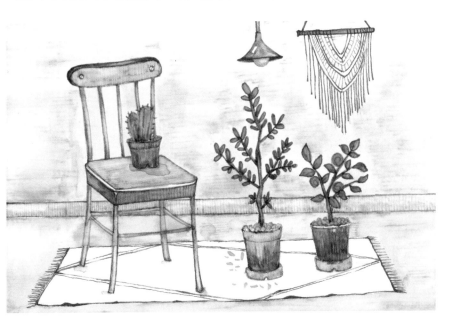

※ 물감처럼 녹여 쓰는 방법 19쪽 참고

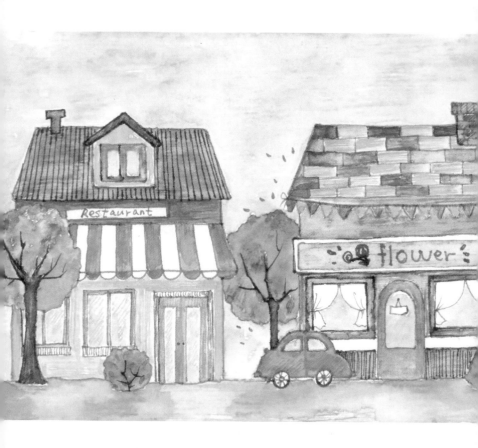

예쁜 가게들

🔴 Yellow _4 🔴 Red _12 🟢 Green _39 🔴 Gray _54

🔴 Camel _7 🔴 Chocolate _31 🟢 Sky blue _45

🟠 Orange _9 🟢 Light green _36 🔵 Blue _48

1 Camel 7(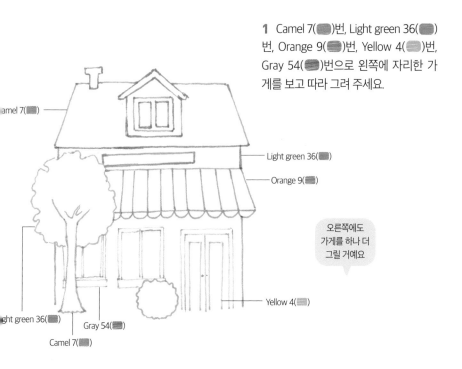)번, Light green 36(■)번, Orange 9(■)번, Yellow 4(■)번, Gray 54(■)번으로 왼쪽에 자리한 가게를 보고 따라 그려 주세요.

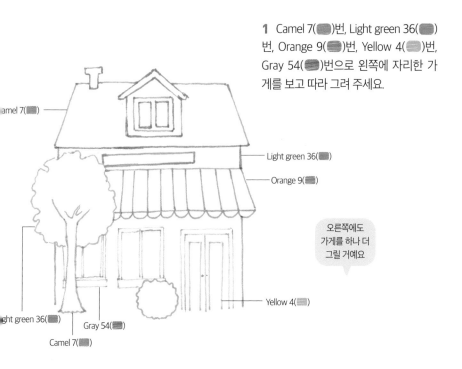

Camel 7(■)

Light green 36(■)

Orange 9(■)

오른쪽에도 가게를 하나 더 그릴 거예요

Yellow 4(■)

Light green 36(■)

Gray 54(■)

Camel 7(■)

2 오른쪽 가게도 그림을 보고 따라 그려 주세요. 빨간색 자동차와 파란 문도 비슷하게 그려 주세요.

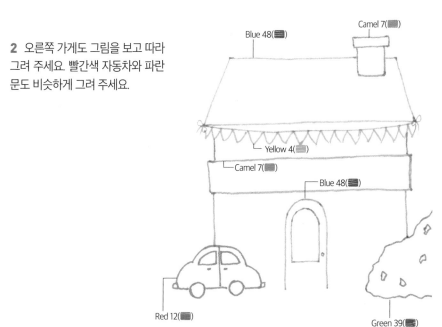

Blue 48(■)

Camel 7(■)

Yellow 4(■)

Camel 7(■)

Blue 48(■)

Red 12(■)

Green 39(■)

3 오른쪽 가게의 디테일한 창문과 지붕의 벽돌 무늬 그리고 가운데 자리 잡은 나무, 바닥 선도 드로잉 해 줍니다.

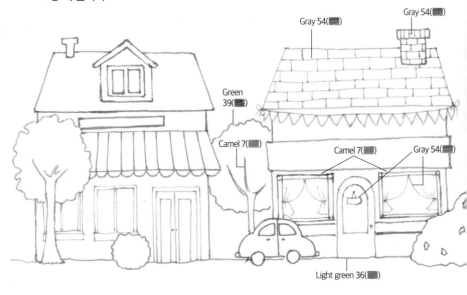

Gray 54(⬛)
Gray 54(⬛)
Green 39(⬛)
Camel 7(⬛)
Camel 7(⬛)
Gray 54(⬛)
Light green 36(⬛)

4 Sky blue 45(⬛)번과 Blue 48(⬛)번으로 하늘에 긴 터치를 넣어 주세요.

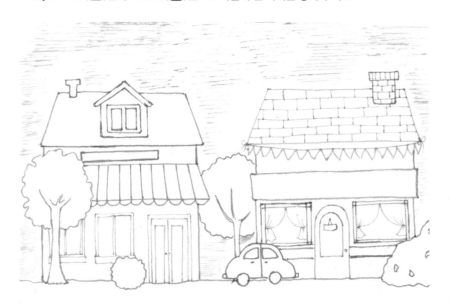

5 하늘은 붓에 물을 묻혀 문지르듯이 비벼 그러데이션을 합니다. Camel 7(⬤)번과 Light green 36(⬤)번, Green 39(⬤)번으로 나무와 풀에 구불구불한 선을 그려 줍니다.

6 붓에 물을 묻혀 문지르듯이 비벼 그러데이션을 합니다. 그리고 Green 39(⬤)번을 팔레트에 풀어 흩날리는 나뭇잎도 표현해 보세요.

7 왼쪽 가게 지붕에 Camel 7(⬤)번으로 터치를 해 줍니다. 터치를 할 때는 손에 힘을 빼고 부드럽게 칠해 주세요. 그래야 자국이 덜 남아요. 그리고 붓에 물을 묻혀 문지르듯이 비벼 그러데이션을 합니다.

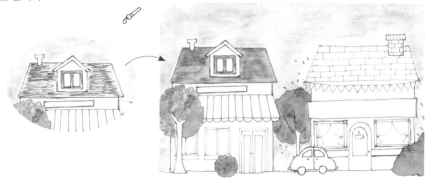

8 Camel 7(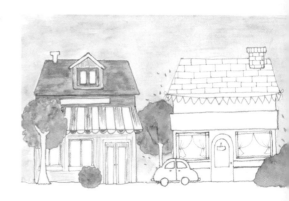)번과 Yellow 4()번, 그리고 Light green 36()번으로 벽에, Red 12()번으로 가게 어닝에 터치합니다.

9 붓에 물을 묻혀 문지르듯이 비벼 그러데이션을 합니다.

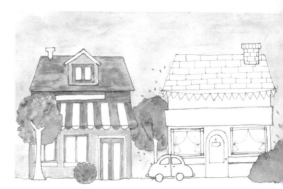

10 Chocolate 31()번으로 나무와 나뭇가지 그리고 지붕과 창틀에 터치를 넣어 주세요. 그리고 Sky Blue 45()번으로 유리에 터치하세요.

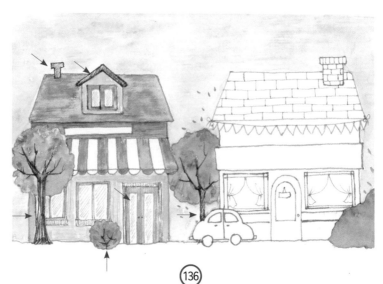

11 붓에 물을 묻혀 문지르듯이 비벼 그러데이션을 합니다. Gray 54(■)번으로 간판 이름도 적어 줍니다.

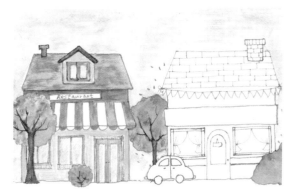

12 Blue 48(■)번, Yellow 4(■)번, Sky blue 45(■)번으로 번갈아 가며 오른쪽 가게의 지붕과 만국기를 터치하고, Camel 7(■)번으로 창틀과 간판 위 벽면을 터치합니다.

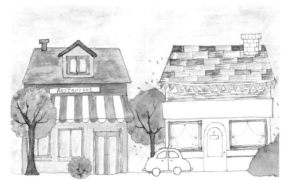

13 붓에 물을 묻혀 문지르듯이 비벼 그러데이션을 합니다.

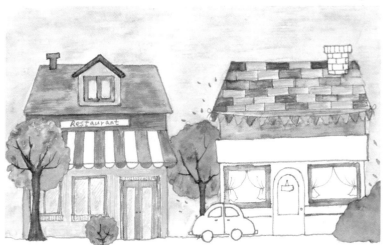

14 Blue 48(■)번과 Red 12(■)번으로 문, 간판, 자동차에 터치합니다. Camel 7(■)번으로 아래 벽면에, Chocolate 31(■)번으로 굴뚝에도 터치합니다. 이어서 붓에 물을 묻혀 문지르듯이 비벼 그러데이션을 합니다.

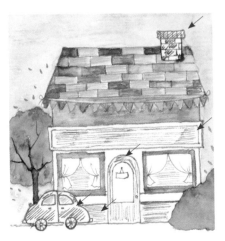
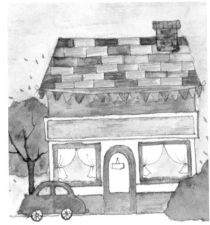

15 간판 이름을 적고 Chocolate 31(■)번으로 오른쪽에 있는 작은 나무의 가지도 표현해 줍니다. 바닥의 풀밭에 Yellow 4(■)번과 Light green 36(■)번으로 터치해 주세요.

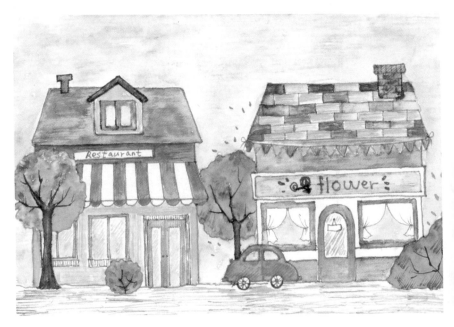

16 붓에 물을 묻혀 풀밭에 문지르듯이 비벼 그러데이션을 합니다. Chocolate 31(●)번과 Camel 7(●)번으로 오른쪽 집 간판 아래쪽의 벽면에 터치하고 아래에는 세로선으로 그려 줍니다.

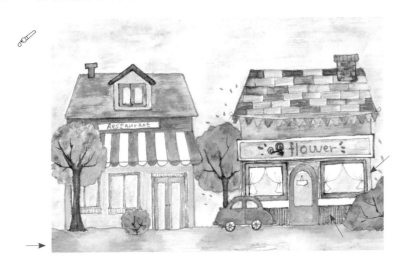

17 왼쪽 가게의 지붕에 세로선을 넣어 주고 마무리합니다.

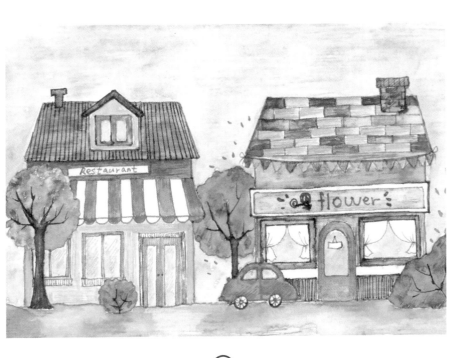

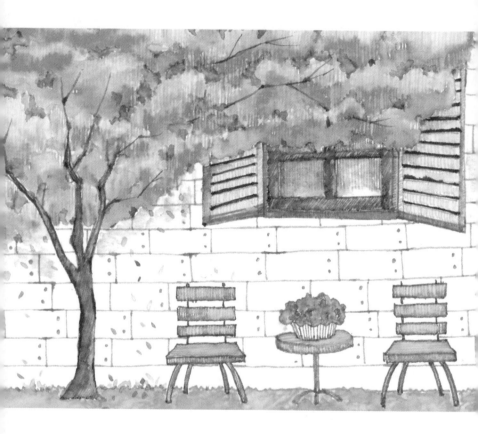

집 앞 벚꽃나무

- ● Black _2
- ● Yellow _4
- ● Camel _7
- ● Orange _9
- ● Red _12
- ● Pink _20
- ● Red purple _22
- ● Chocolate _31
- ● Light green _36
- ● Green _39
- ● Sky blue _45
- ● Blue _48
- ● Gray _54

1 Camel 7()번으로 종이 한쪽으로 나무를 드로잉 하고, Pink 20(■)번으로 나무 위쪽부터 옆으로 크게 크게 덩어리들을 그리면 **5**에서 벚꽃으로 표현될 거예요.

2 꽃나무 뒤로 Blue 48(■)번을 이용하여 파란색 갤러리 덧창문을 그려 줍니다. 창문 안쪽으로 있는 창틀을 Camel 7(■)번을 이용해 그려 줍니다.

3 창문 아래로 의자와 탁자를 그리고 화분들도 그려 주세요. .

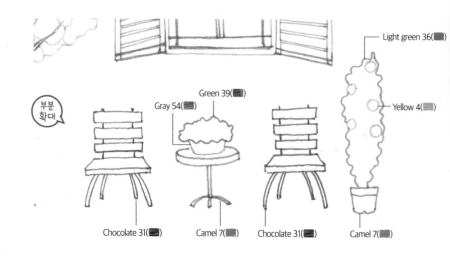

Light green 36(⬛)

Green 39(⬛)

Gray 54(⬛)

Yellow 4(⬛)

부분
확대

Chocolate 31(⬛) Camel 7(⬛) Chocolate 31(⬛) Camel 7(⬛)

4 Light green 36(⬛)번으로 바닥의 풀잎을 라인으로 그려 주고, Gray 54(⬛)번으로 집의 벽도 그려 줍니다.

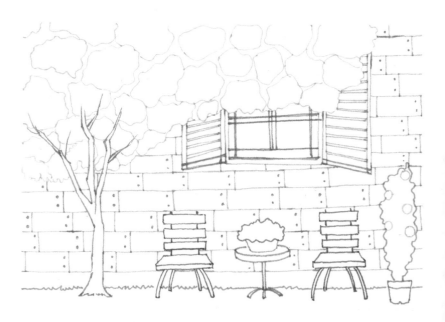

5 Pink 20(■)번과 Red purple 22(■)번으로 세로선을 이용하여 벚꽃을 표현해 줍니다. 꽃의 덩어리를 표현하고 초록 잎을 그릴 부분을 남기며 그려 주세요. 이어서 붓에 물을 묻혀 문지르듯이 비벼 그러데이션을 합니다.

부분 확대

초록 잎 그릴 부분 남기기

6 Yellow 4(■)번과 Light green 36(■)번을 꽃의 덩어리 사이사이에 초록색 잎으로 터치해 줍니다. Chocolate 31(■)번, Black 2(■)번으로 나뭇가지를 터치합니다.

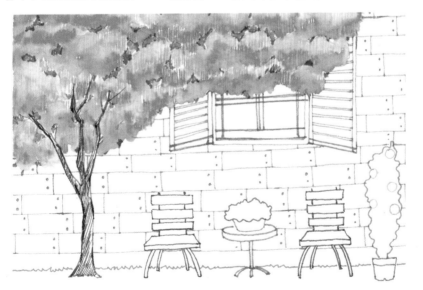

7 붓에 물을 묻혀 문지르듯이 비벼 그러데이션을 합니다.

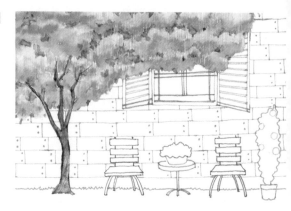

8 창문을 Blue 48(⬛)번과 Sky blue 45(⬛)번으로 터치하여 줍니다.

부분 확대

9 붓에 물을 묻혀 문지르듯이 비벼 그러데이션을 합니다.
그리고 덧창문의 가로결에 Black 2(⬛)번으로 선을 그려 줍니다.

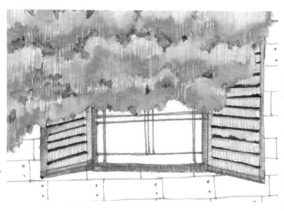

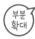

부분 확대

10 Chocolate 31(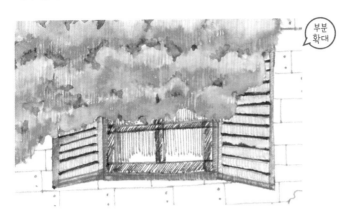)번과 Camel 7()번으로 창틀을, Gray 54()번으로 유리창도 터치하여 주세요.

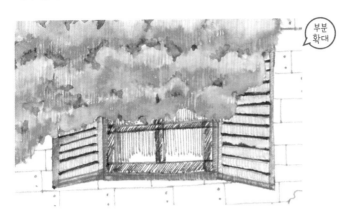

11 붓에 물을 묻혀 문지르듯이 비벼 그러데이션을 하여 창틀과 유리창도 완성합니다.

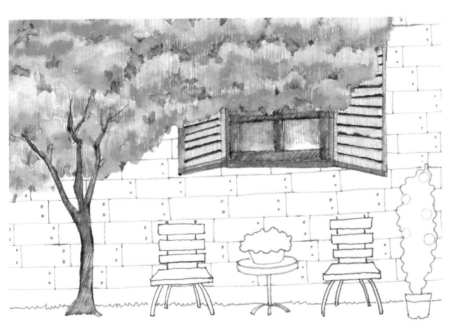

12 창문 아래에 자리한 의자와 탁자, 탁자 위의 꽃 화분을 터치해 줍니다.

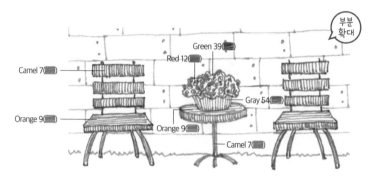

13 붓에 물을 묻혀 문지르듯이 비벼 그러데이션을 주고 의자와 탁자를 완성합니다.

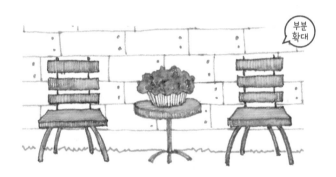

14 Light green 36(■)번으로 바닥의 풀밭과 큰 화초도 구불구불한 선으로 터치를 합니다. 열매는 Orange 9(■)번, 화분은 Chocolate 31(■)번과 Camel 7(■)번을 섞어서 칠해 줍니다.

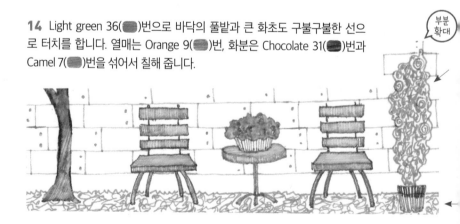

15 붓에 물을 묻혀 문지르듯이 비벼 그러데이션을 합니다.

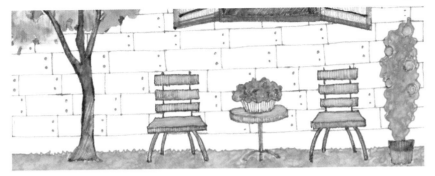

16 Gray 54(⬛)번을 물에 풀어 벽을 군데군데 칠해 주고, Chocolate 31(⬛)번으로 사이사이 나뭇가지를 자세히 묘사합니다. 마지막으로 Light green 36(⬛)번과 Pink 20(⬛)번을 팔레트 에 풀어 날리는 꽃과 잎들을 찍어 벚꽃나무 풍경화를 완성합니다.

※ 수성펜을 풀어서 사용하기 19쪽 참고

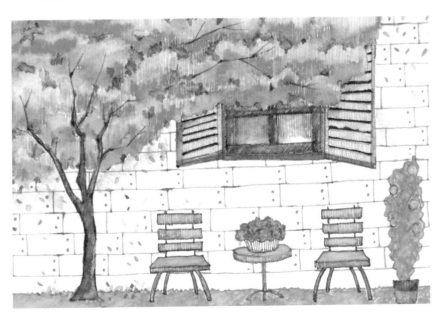

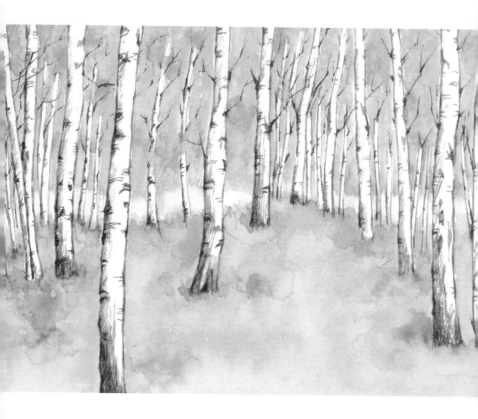

자작나무 숲

• 피그먼트(Iron grey) - 번지지 않는 펜으로 연필 대신 사용합니다.

Yellow _4 Light green _36 Black _2

Orange _9 Gray _54

1 피그먼트(Iron grey)로 화지의 한쪽으로 길게 ❶의 나무를 그려 주세요. 뒤쪽으로 ❷의 나무들을 그려 줍니다. 이때 뒤로 갈수록 작고 얇게 그려 주세요. 가운데 ❸의 두 그루를 위치를 확인하고 그려 줍니다. ❹의 세 그루의 나무도 자리를 잡아 줍니다.

2 피그먼트(Iron grey)로 자작나무의 질감을 살려 터치해 주세요. **1**에서 그린 나무들의 질감 터치를 마치고 나면 가운데 나무와 나무 사이에 멀리 보이는 자작나무도 드로잉 합니다.

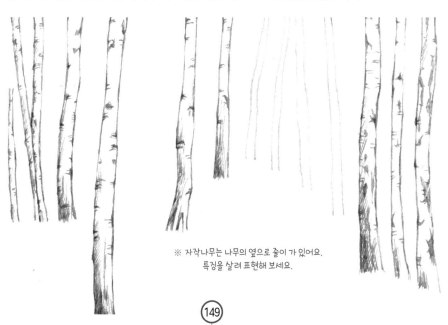

※ 자작나무는 나무의 옆으로 줄이 가 있어요.
특징을 살려 표현해 보세요.

3 힘을 빼고 **2**단계에서 추가 드로잉 한 나무도 질감을 터치해 주고, 나무들 사이사이 멀리 보이는 나무들을 얇게 그려 주세요. .

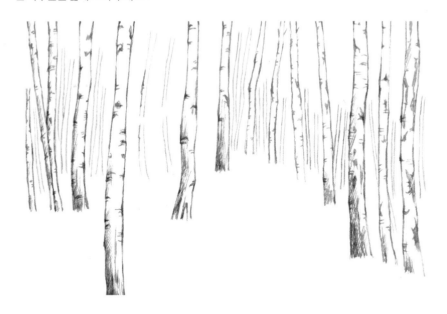

4 Yellow 4(■)번과 Orange 9(■)번으로 나무 위쪽 사이사이 단풍 든 자작나무 잎을 구불구불한 선으로 터치합니다.

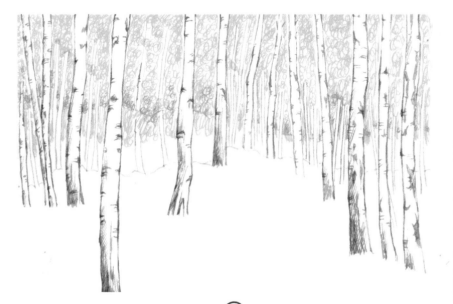

5 붓에 물을 묻혀서 **4**가 잘 섞이 도록 문질러 줍니다.

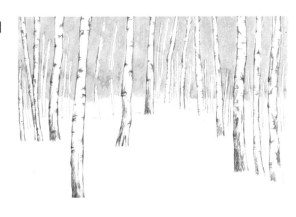

6 Yellow 4(⬭)번으로 바닥에 떨어진 나뭇잎을 구불구불한 선 으로 터치합니다.

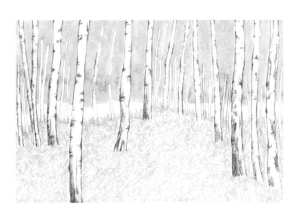

7 붓에 물을 묻혀서 **6**이 잘 섞이 도록 문질러 줍니다.

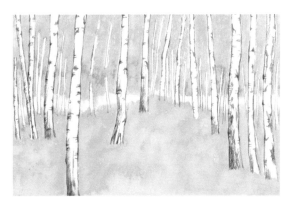

8 Orange 9(■)번으로 바닥에
떨어진 잎들 위쪽에 나무를 중심
으로 듬성듬성 터치해 주세요.
그리고 Light green 36(■)번
으로 위에 보이는 풀잎을 터치합
니다.

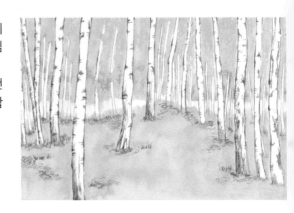

9 붓에 물을 묻혀서 **8**이 잘 섞이
도록 살살 문질러 주세요.

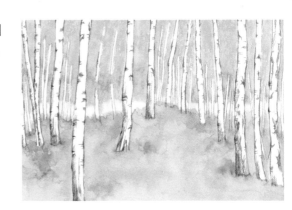

10 Orange 9(■)번으로 나무
위쪽에 리터치를 합니다.

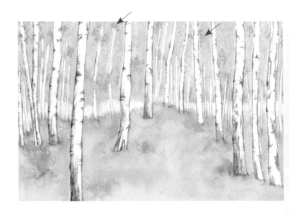

11 붓에 물을 묻혀서 **10**이 잘 섞이도록 문질러 줍니다.

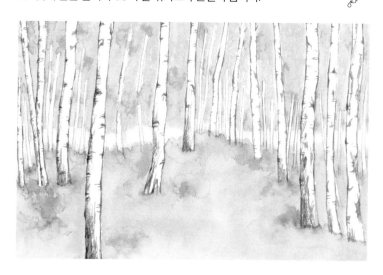

12 Gray 54(⬤)번과 Black 2(⬤)번으로 나무의 결과 무늬를 잘 묘사합니다.

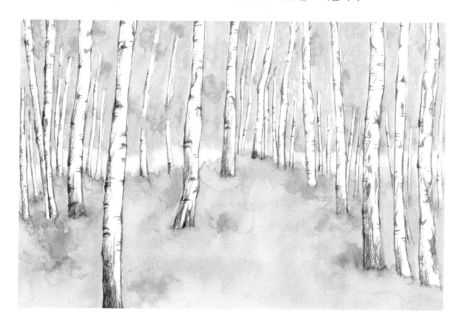

13 붓에 물을 묻혀서 **12**가 잘 섞이도록 문질러 줍니다.

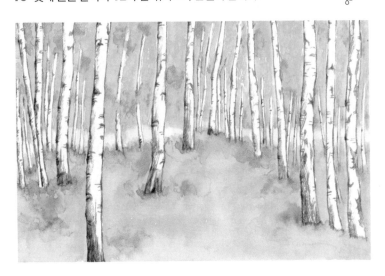

14 피그먼트 펜(스테들러)으로 나무들의 잔가지들을 더 또렷하게 묘사하여 마무리합니다.

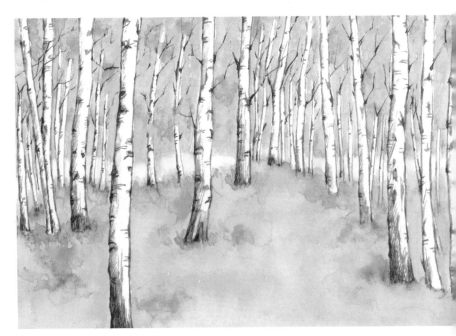

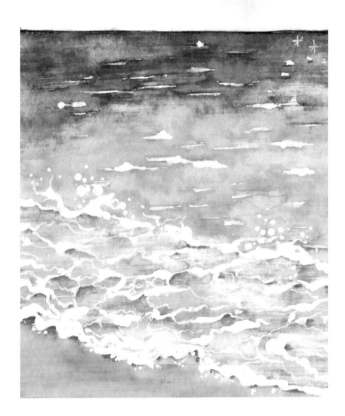

파도가 치는 바다

🔵 Blue _48 🔵 Peacock blue _50 🟠 Orange _9 • 화이트 젤리롤펜

🔵 Indigo _52 🔵 Camel _7 🔵 Sky blue _45 • 수정펜

1 하늘을 남기고 Blue 48(⬛)번으로 바다 의 수평선부터 옆으로 길게 촘촘히 터치하면 서 내려옵니다.

2 Indigo 52(⬛)번으로 그 다음 이어서 옆 으로 길게 터치합니다.

3 Peacock blue 50(⬛)번으로 이어서 터 치를 하세요.

4 세 가지 색이 조화롭게 번지도록 붓에 물 을 적당량 묻혀 문질러 주세요.

5 Camel 7(⬤)번으로 모래를 터치합니다. 긴 선으로 촘촘히 터치해 주세요.

6 아래쪽에 Orange 9(⬤)번으로 다시 한 번 터치하세요.

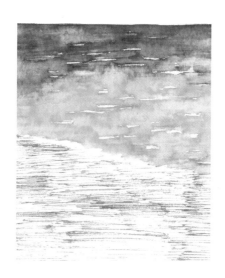

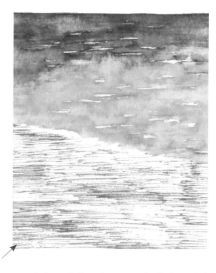

7 조화롭게 번지도록 붓에 물을 적당량 묻혀 문질러 주세요.

8 화이트 젤리롤펜으로 모래 위에 쓸어내리는 파도 거품을 그려 주세요.

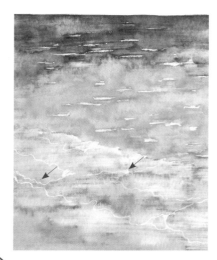

9 화이트 수정펜을 이용하여 굵은 파도 거품을 표현합니다

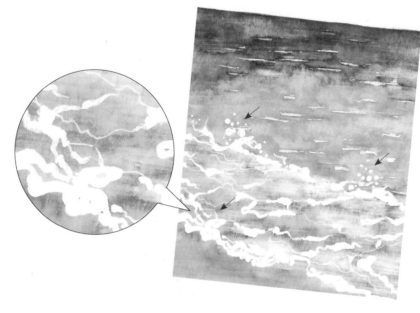

10 수정펜과 화이트 젤리롤펜으로 번갈아 가며 파도의 거품을 더 자세히 표현합니다.

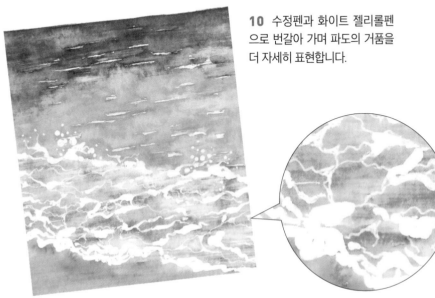

11 Camel 7(●)번으로 파도 거품의 어두운 면을 터치하세요.

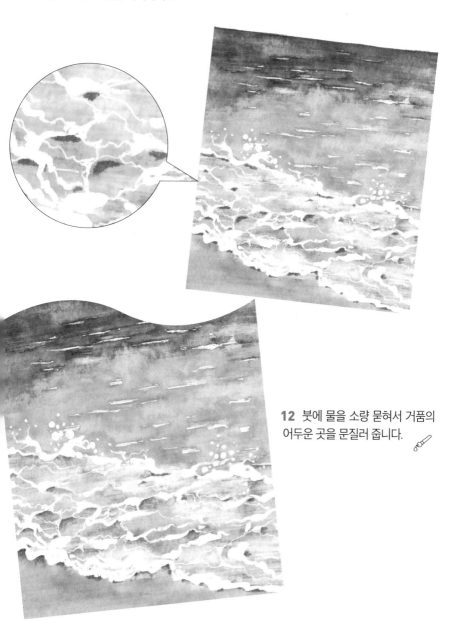

12 붓에 물을 소량 묻혀서 거품의 어두운 곳을 문질러 줍니다.

13 수정펜으로 바다에 보이는
파도 거품을 표현합니다.

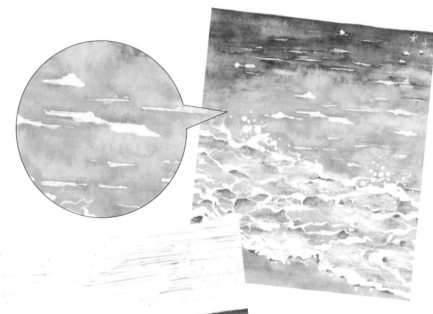

14 수평선 위쪽으로 하늘을 Sky
blue 45(■)번으로 터치합니다.

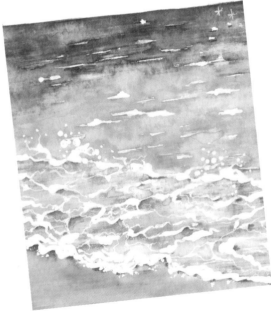

15 붓에 물을 적당량 묻혀 문질러 주고 완성합니다.

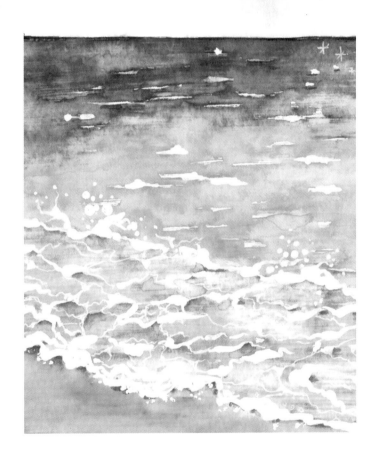

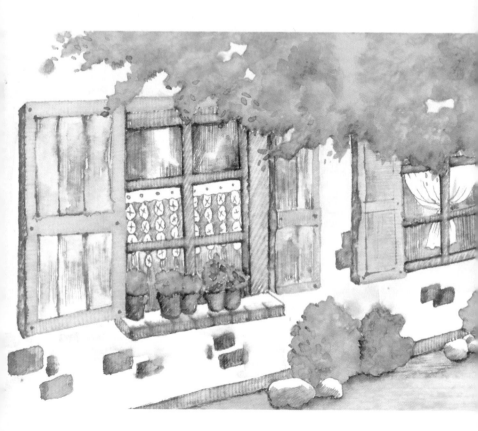

나의 집

🔴 Camel _7 🔴 Chocolate _31 🔴 Green _39 🔴 Blue _48

🔴 Red _12 🔴 Light green _36 🔵 Sky blue _45 🔴 Gray _54

1 Light green 36()번으로 집 앞에 보이는 큰 나무의 잎 라인을 그려 주고, 나무 아래쪽에 Sky blue 45()번으로 양쪽으로 열려 있는 덧창문을 그립니다.

2 창틀을 Camel 7()번으로 그려 주고, 앞에 다섯 개의 화분을 그려 주세요. 이어서 화분 아래에 화분을 올려놓을 창턱도 Gray 54()번으로 그려 주세요.

3 Sky blue 45()번으로 오른쪽에도 덧창문을 작게 그려 주고 Camel 7(■)번으로 창틀을 그립니다. 이어서 Gray 54(■)번으로 땅의 끝을 라인으로 표시해 주고 돌도 그려 줍니다.

4 아래 그림을 보고 남은 부분을 모두 드로잉 해 주세요.(똑같지 않아도 괜찮아요.)

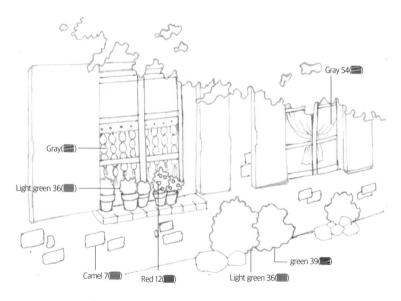

Gray 54(■)

Gray(■)

Light green 36(■)

green 39(■)

Camel 7(■)

Red 12(■)

Light green 36(■)

5 Light green 36(▬)번으로
1단계에서 그린 큰 나무의 잎들을
구불구불한 선으로 터치합니다.

6 붓에 물을 묻혀 부드럽게 비벼
섞이도록 해 주세요.

7 Green 39(▬)번으로 나뭇잎
의 어두운 부분을 터치합니다.

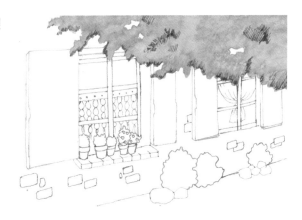

8 붓에 물을 묻혀 부드럽게 비벼
섞이도록 해 주세요.

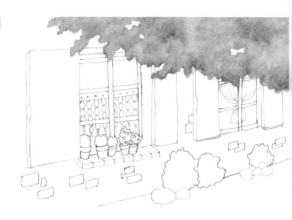

9 Sky blue 45(▬)번으로 양쪽의 덧문에 터치하고 Blue 48(▬)번으로 덧창문의 두께를 찾아
터치합니다. 이어서 붓에 물을 묻혀 부드럽게 비벼 섞이도록 해 주세요.

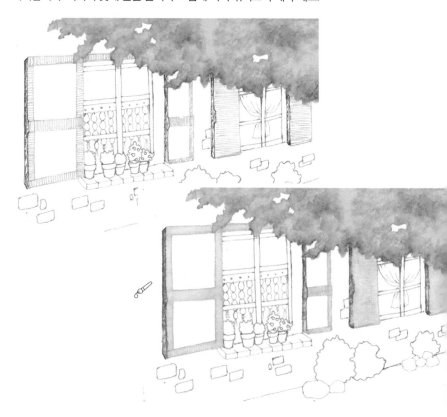

10 Blue 48(■)번으로 아직 덜 칠한 덧창문에 터치합니다. 이어서 붓에 물을 묻혀 부드럽게 비벼 섞이도록 해 주세요.

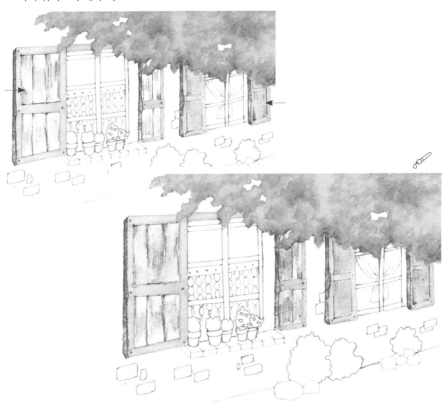

11 Camel 7(■)번으로 창틀에 좀 더 자세히 터치를 넣고 묘사합니다.

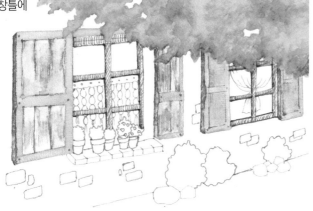

12 붓에 물을 묻혀 부드럽게 비벼 섞이도록 해 주세요.

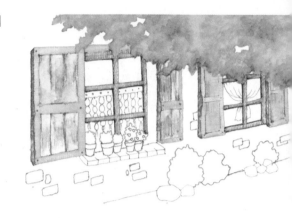

13 Gray 54(⬤)번으로 창문 안으로 보이는 커튼을 제외하고 터치를 넣어 어두운 부분을 표시해 줍니다.

14 붓에 물을 묻혀 부드럽게 비벼 섞이도록 해 주세요.

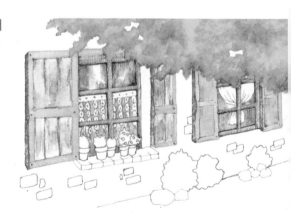

15 Camel 7()번과 Chocolate 31(●)번으로 화분 다섯 개와 벽에 붙어 있는 벽돌에 터치합니다.

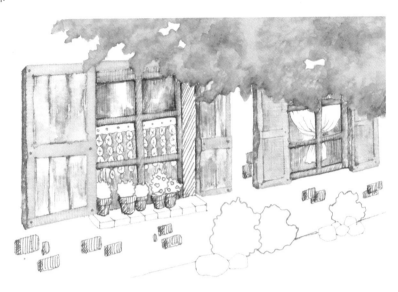

16 붓에 물을 묻혀 부드럽게 비벼 섞이도록 해 주세요.

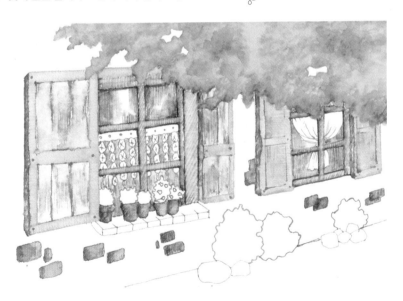

17 Light green 36(■)번과 Green 39(■)번으로 앞쪽의 풀과 화분의 잎을 터치해 주고 Red 12(■)번으로 화분의 꽃을 터치해 주세요. 이어서 Gray 54(■)번으로 화분을 받치고 있는 대와 땅 위에 있는 돌들을 터치합니다.

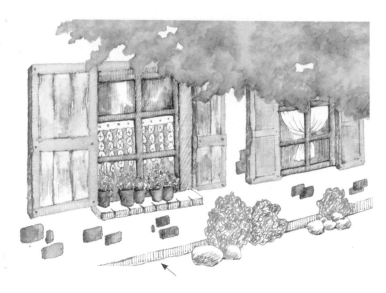

18 붓에 물을 묻혀 부드럽게 비벼 섞이도록 해 주세요.

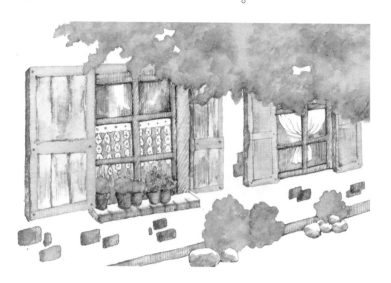

19 Camel 7(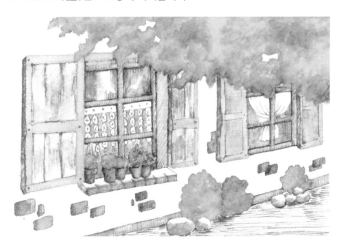)번으로 땅에 터치합니다.

20 붓에 물을 묻혀 부드럽게 비벼 주고, 벽과 나뭇잎도 터치를 더해 마무리합니다.

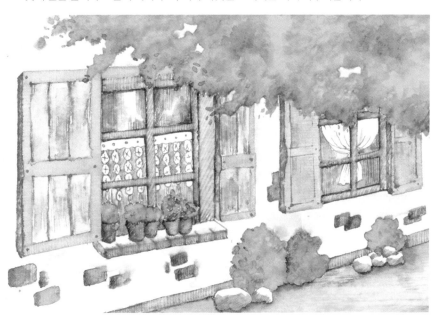

※ 수성펜을 팔레트에 낙서하듯이 그린 후에 물을 묻혀 비비면 물감처럼 됩니다.
 그것으로 색감이 부족한 부분에 터치하면 좀 더 예쁜 그림을 만들 수 있어요.

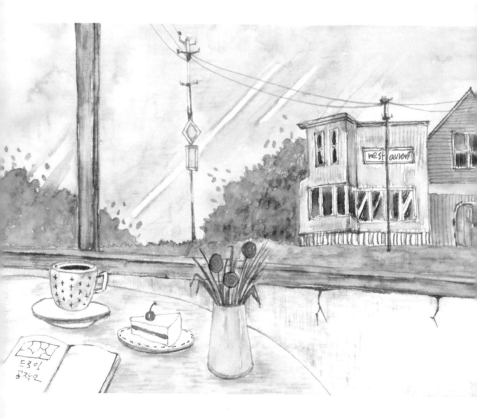

창가 풍경

- 피그먼트(Iron grey) – 번지지 않는 펜으로 연필 대신 사용합니다.
- 피그먼트(스테들러) – 묘사할 때 주로 사용합니다.

Sky blue _45 Olive _35 Peacock blue _50 Pink _20

Blue _48 Camel _7 Black _2

Light green _36 Chocolate _31 Yellow _4

Green _39 Gray _54 Red _12

1 피그먼트(Iron grey)로 테이블 위에 올려져 있는 커피 잔과 조각 케이크 그리고 분위기와 어울리는 책과 꽃병을 드로잉 합니다.

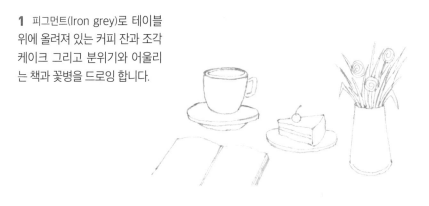

2 위의 그림을 중심으로 ❶ 둥근 탁자를 그리고, 그 위쪽으로 ❷ 'ㄴ' 모양의 큰 창틀을 그립니다. 이어서 ❸ 창문 밖의 건물을 그립니다.(똑같지 않아도 괜찮아요.)

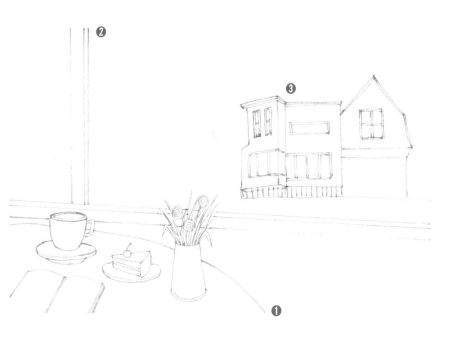

3 ❶ 오른쪽 건물의 나뭇결무늬와 문을 그려 주고, 잔디도 그립니다. ❷ 전봇대와 전선을 추가해 주고, ❸ 건물 뒤쪽으로 풍성한 숲을 그려 줍니다.

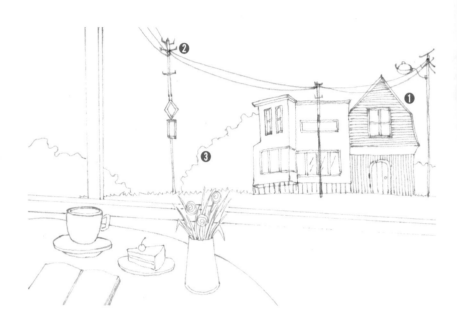

4 Sky blue 45(⬛)번과 Blue 48(⬛)번을 이용하여 하늘을 긴 선으로 터치합니다. 창문에 비치는 하이라이트를 사선으로 터치하세요.

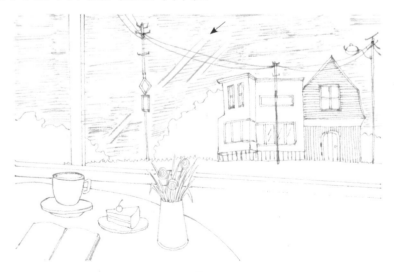

5 붓에 물을 적당량 묻혀 문지르듯이 칠해 주세요.

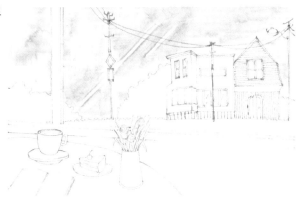

6 Light green 36(●)번과 Green 39(●)번으로 한쪽의 숲을 구불구불한 선으로 터치합니다. Olive 35(●)번으로 잔디를 터치합니다.

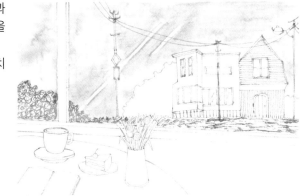

7 붓에 물을 적당량 묻혀 문지르듯이 칠해 주세요.
Green 39(●)번을 풀어서 하늘로 날리는 이파리를 찍어 표현합니다.

부분
확대

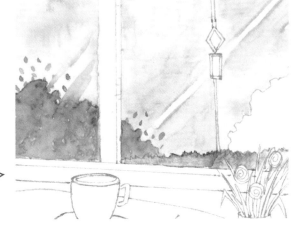

8 Light green 36()번과 Green 39(●)번으로 집을 둘러싸고 있는 숲을 구불구불한 선으로 터치합니다.

부분
확대

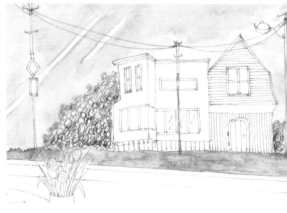

9 붓에 물을 적당량 묻혀 문지르듯이 칠해 주세요.
Green 39(●)번을 풀어서 하늘로 날리는 이파리를 찍어 표현합니다.

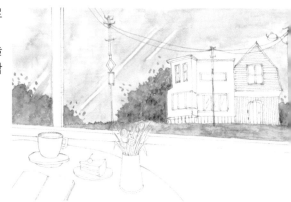

10 Camel 7(●)번과 Chocolate 31(●)번으로 창틀을 터치합니다. Gray 54(●)번으로 창문 아래에 있는 벽을 터치합니다.

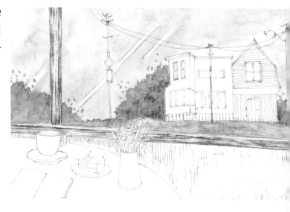

11 붓에 물을 적당량 묻혀 문지르듯이 칠해 주세요.

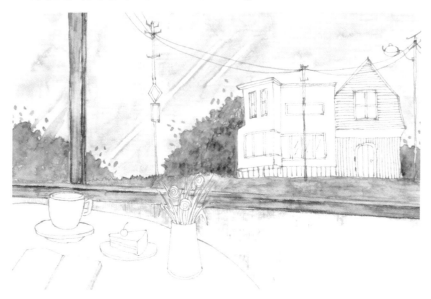

12 Peacock blue 50(⬤)번, Camel 7(⬤)번, Black 2(⬤)번으로 창문 밖의 오른쪽 건물에 창문과 대문, 그리고 벽 무늬를 터치합니다.

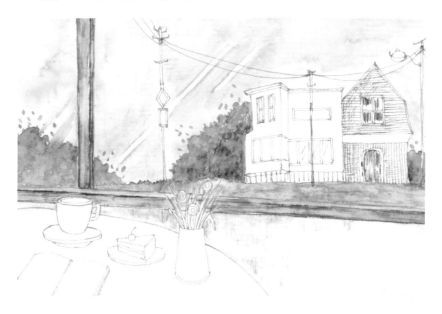

13 붓에 물을 적당량 묻혀 문지르듯이 칠해 주세요.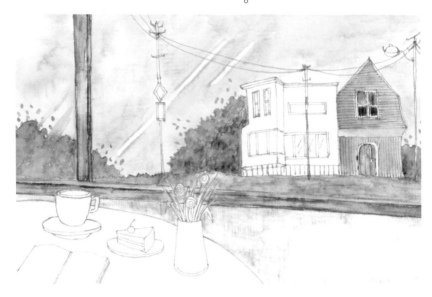

14 Yellow 4(⬤)번, Camel 7(⬤)번, Black 2(⬤)번으로 다른 집에도 터치를 넣어 주세요.
Yellow 4(⬤)번으로 전봇대의 표지판도 터치합니다.

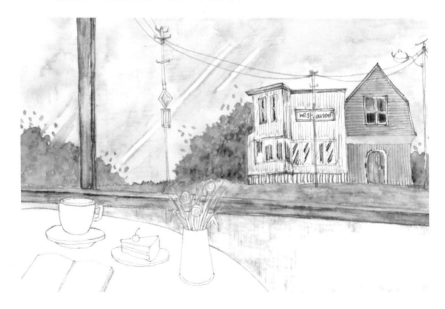

15 붓에 물을 적당량 묻혀 문지르듯이 칠해 주고, 전봇대와 창문 아래의 갈라짐은 피그먼트(스테들러)로 묘사해 줍니다.

16 Sky blue 45(●)번으로 꽃병을 터치하고, Red 12(●)번으로 꽃을 동글동글 터치합니다. 이어서 Green 39(●)번으로 꽃을 감싸고 있는 잎들을 터치합니다.

부분
확대

17 붓에 물을 적당량 묻혀 문지르듯이 칠해 주세요.

부분
확대

18 Black 2(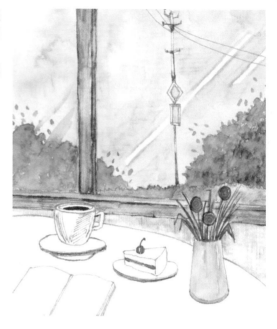)번으로 커피를 칠해 주고, Gray 54(⬤)번으로 커피 잔과 접시를 터치합니다.
Red 12(⬤)번으로 케이크 단면의 잼과 체리를 색칠합니다.

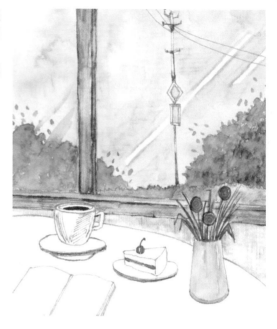

19 피그먼트 펜(스테들러)으로 잔의 무늬와 케이크 접시의 무늬를 그려 줍니다.

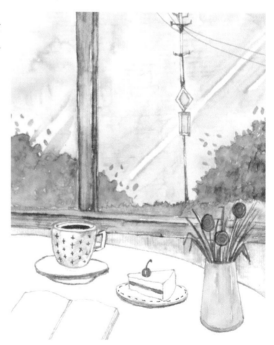

20 Gray 54()번으로 책을 묘사하고, Pink 20(■)번으로 탁자에 터치를 넣어 줍니다.

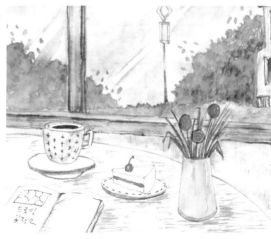

21 붓에 물을 적당량 묻혀 문지르듯이 칠해 완성합니다.

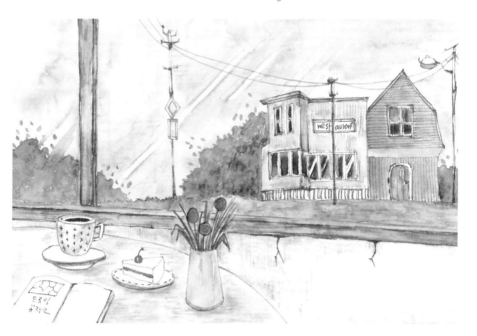

DRAWING

다짜고짜 펜들기

드로잉 공작소

김정희 지음

쉬운 드로잉의 시작!

김정희 지음 / 232쪽 / 12,000원

Dream Love, Coloring Studio
사랑을 꿈꾸는 컬러링 공작소

김정희 | 12,000원 | 120쪽

우리에게 준비 없이 찾아오는 선물 같은 '사랑'! 동화 속 '사랑 나라'와 현실 속 연인의
'만남'과 '사랑'을 그림으로 표현했습니다. 집에 있는 색연필로 색칠해 보세요!

오일파스텔을 처음 시작하나요?
차근차근 따라 하면 쉽고 멋진 그림이
완성됩니다.

오일파스텔을 시작하셨다면
풍경화에 도전하세요.